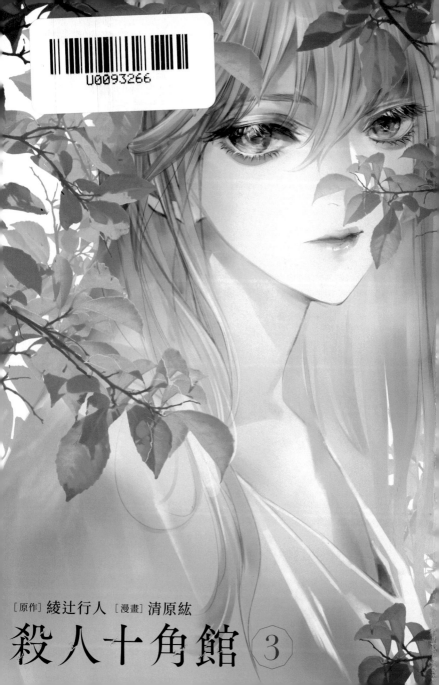

[原作] 綾辻行人　[漫畫] 清原紘

殺人十角館 ③

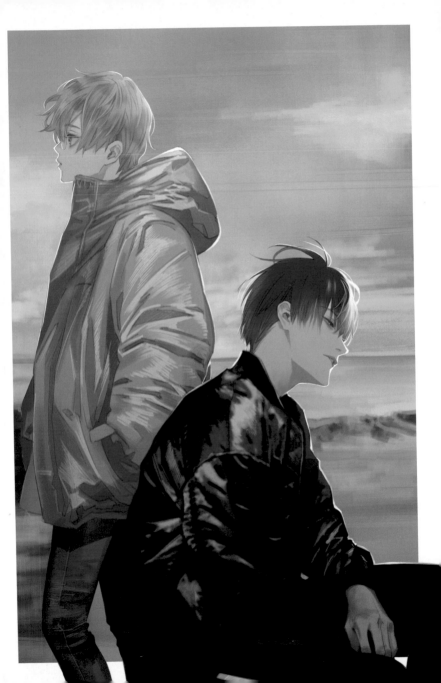

好了，可以了，艾勒里。

只是輕微的扭傷、腫脹、擦傷。

#14

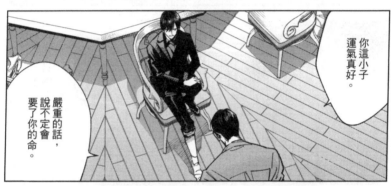

你這小子運氣真好。

嚴重的話，說不定會要了你的命。

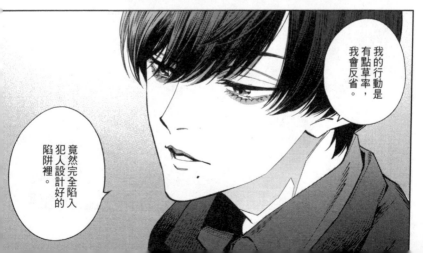

我的行動是有點草率，我會反省。

竟然完全陷入犯人設計好的陷阱裡。

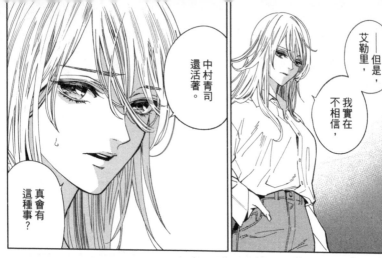

——艾勒里，

我實在不相信，

中村青司還活著。

真會有這種事？

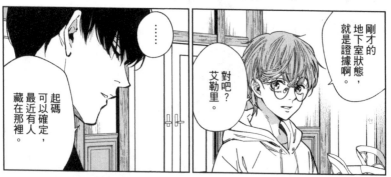

……

起碼可以確定，最近有人藏在那裡。

剛才的地下室狀態，就是證據啊。

對吧？艾勒里。

那個人猜到我們遲早會發現那個地下室的存在，

所以在樓梯設下了那樣的陷阱。

運氣不好的話，我現在說不定已經成了「第三個被害人」。

廚房那個通往地下室的入口，我已經把冰箱移過去擋住了。

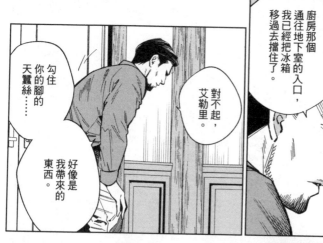

勾住你的腳的天蠶絲……

好像是我帶來的東西。

對不起，艾勒里。

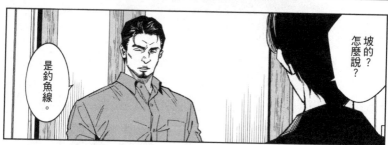

坡的？怎麼說？

是釣魚線。

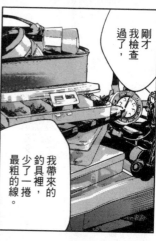

剛才我檢查過了，我帶來的釣具裡，少了一捲最粗的線。

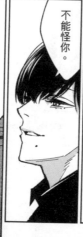

不能怪你。

玄關的鎖不能鎖，所以，我已經從大廳內側做了防範，讓門打不開。

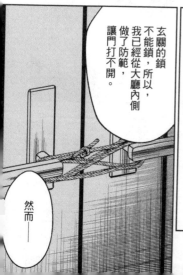

然而——

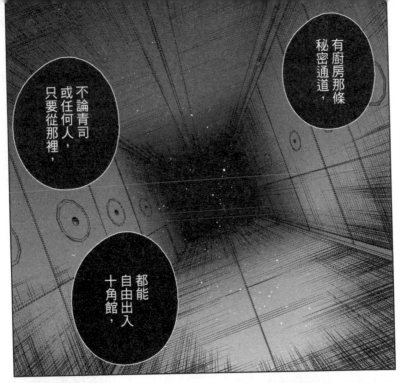

有廚房那條秘密通道，

不論青司或任何人，只要從那裡，

都能自由出入十角館，

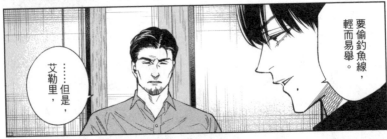

要偷釣魚線，輕而易舉。

……但是，艾勒里，

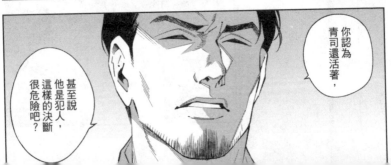

你認為青司還活著，

甚至說他是犯人，這樣的決斷很危險吧？

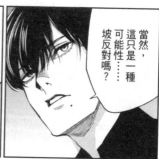

當然，這只是一種可能性⋯⋯坡反對嗎？

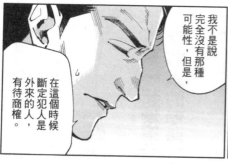

我不是說完全沒有那種可能性，但是，

在這個時候斷定犯人是外來的人，有待商榷。

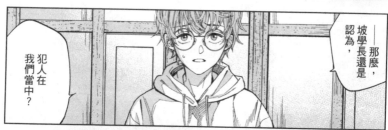

——那麼，坡學長還是認為，

犯人在我們當中？

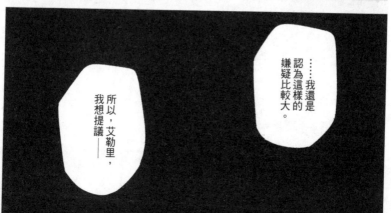

⋯⋯我還是認為這樣的嫌疑比較大。

所以，艾勒里，我想提議——

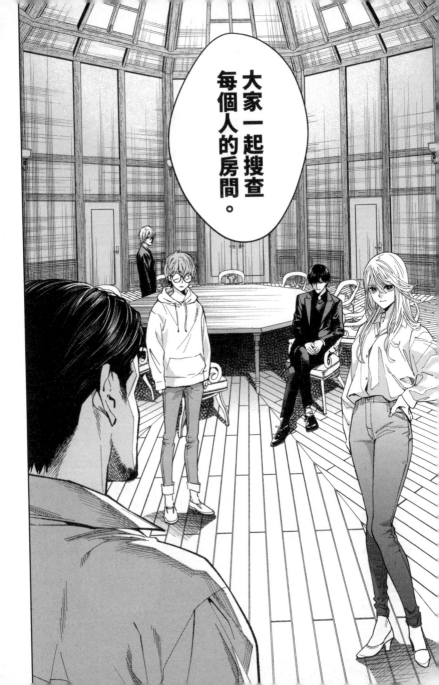

检查携带物品？

……………

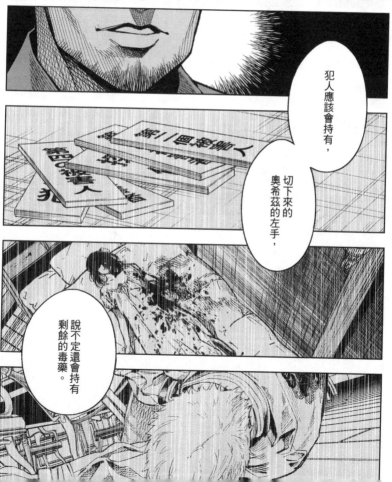

犯人应该会持有，

切下来的奥希兹的左手，

说不定还会持有剩余的毒药。

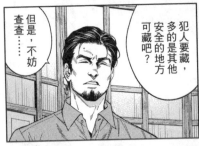

很合理的提議，但是……

犯人要藏，多的是其他安全的地方可藏吧？

但是，不妨查查……

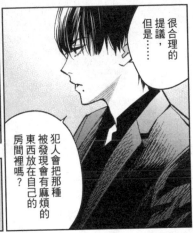

犯人會把那種被發現會有麻煩的東西放在自己的房間裡嗎？

坡，我說，

那麼做，反而更危險吧？

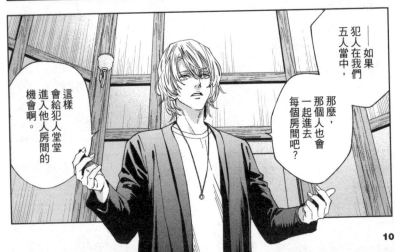

──如果犯人在我們五人當中，

那麼，那個人也會一起進去每個房間吧？

這樣會給犯人堂堂進入他人房間的機會啊。

10

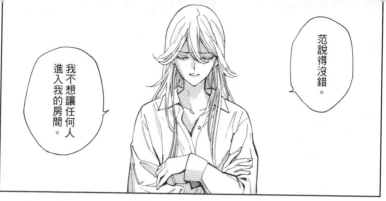

范說得沒錯。

我不想讓任何人進入我的房間。

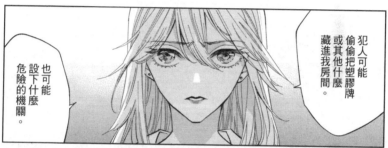

犯人可能偷偷把塑膠牌或其他什麼藏進我房間。

也可能設下什麼危險的機關。

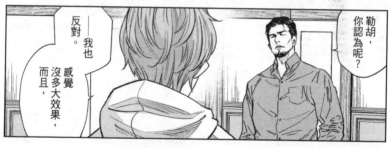

勒胡，你認為呢？

——我也反對。

感覺沒多大效果，而且，

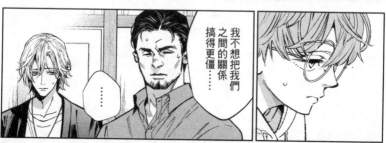

我不想把我們之間的關係搞得更僵……

……

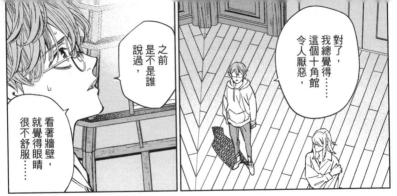

對了，我總覺得……這個十角館，令人厭惡，

之前是不是誰說過，

看著牆壁，就覺得眼睛很不舒服……

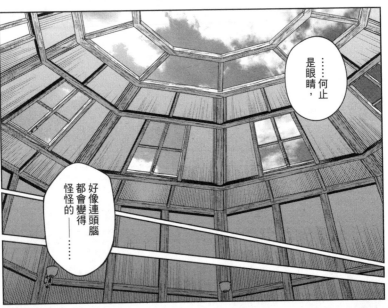

……何止是眼睛，

好像連頭腦都會變得怪怪的——……

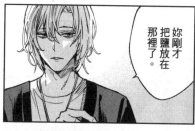

妳剛才把鹽放在那裡了。

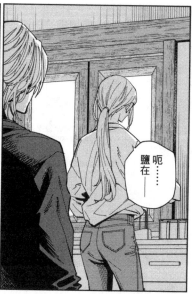

呃……鹽在——

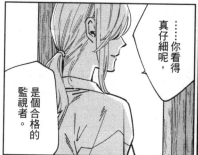

……你看得真仔細呢，是個合格的監視者。

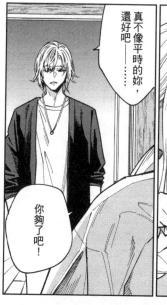

真不像平時的妳，還好吧——……

你夠了吧！

啊！

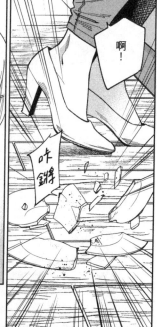

咔鏘

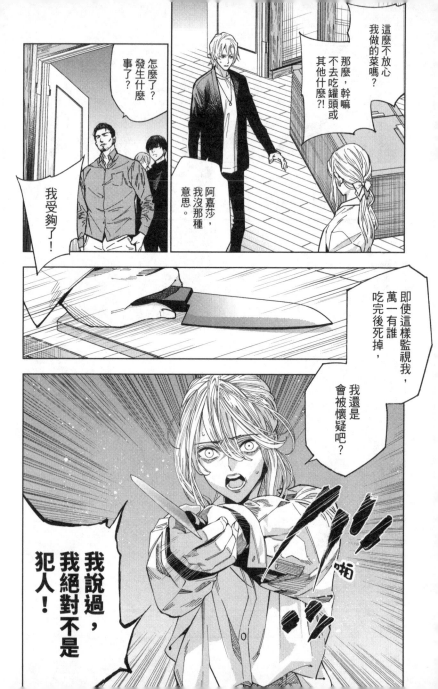

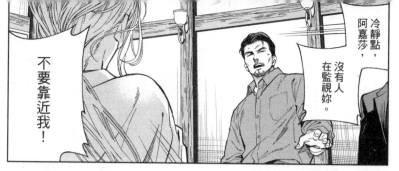

不要靠近我！

冷靜點，阿嘉沙，沒有人在監視妳。

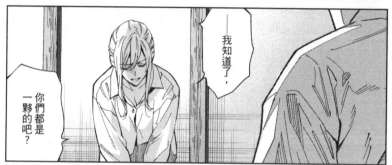

——我知道了，你們都是一夥的吧？

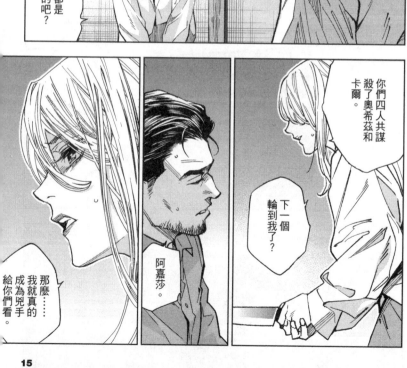

你們四人共謀殺了奧希茲和卡爾。

下一個輪到我了？

阿嘉沙。

那麼……我就真的成為兇手給你們看。

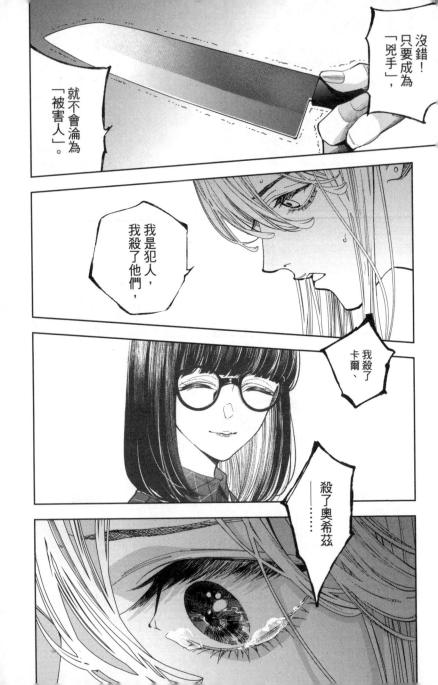

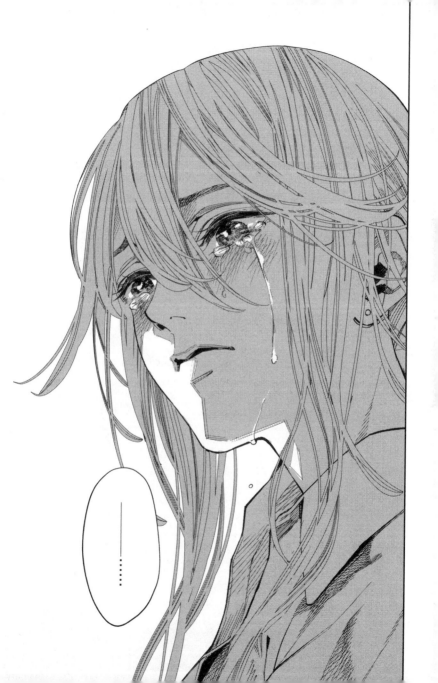

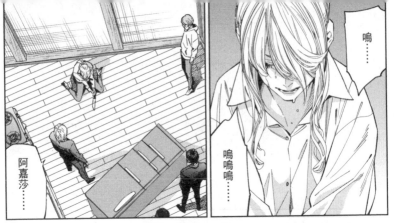

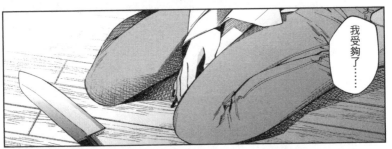

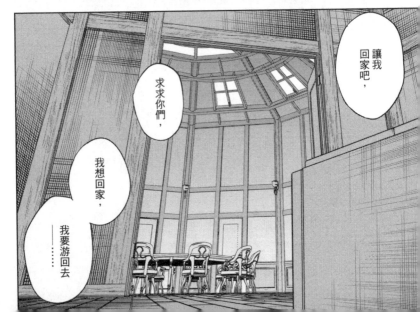

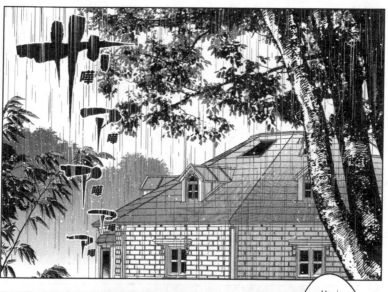

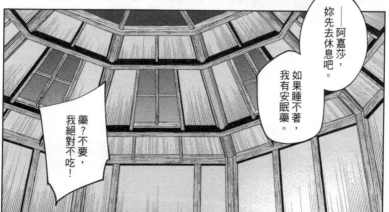

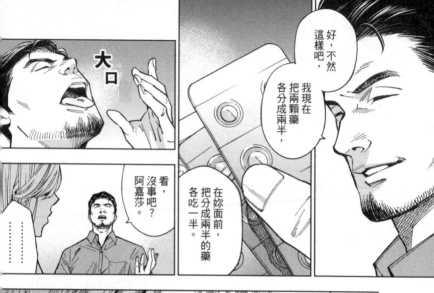

好，不然這樣吧，

我現在把兩顆藥各分成兩半，

在妳面前，把分成兩半的藥各吃一半。

大口

看，沒事吧？阿嘉莎。

……

——我怎麼樣都睡不著。

今天早上，卡爾的聲音也還在耳邊縈繞。

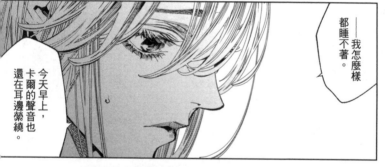

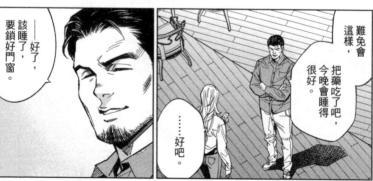

——好了，該睡了，要鎖好門窗。

難免會這樣，把藥吃了吧，今晚會睡得很好。

……好吧。

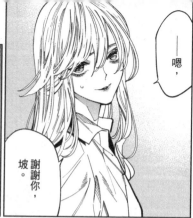

——嗯，

謝謝你，坡。

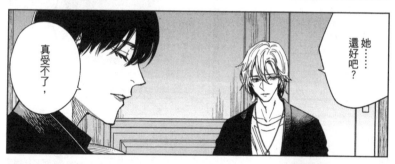

她……還好吧？

真受不了，

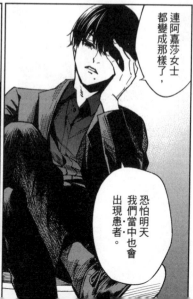

連阿嘉莎女士都變成那樣了，

恐怕明天我們當中也會出現患者。

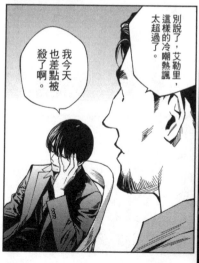

別說了，艾勒里，這樣的冷嘲熱諷太超過了。

我今天也差點被殺了啊。

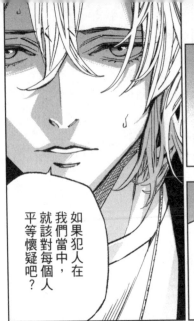

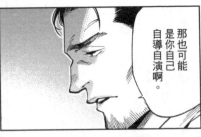

那也可能是你自己自導自演啊。

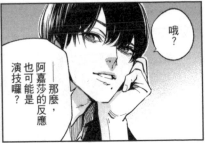

哦？

——那麼，阿嘉莎的反應也可能是演技囉？

如果犯人在我們當中，就該對每個人平等懷疑吧？

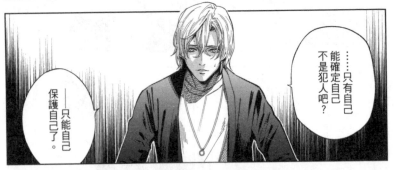

……只有自己能確定自己不是犯人吧？

——只能自己保護自己了。

啊……

為什麼會變成這樣……

22

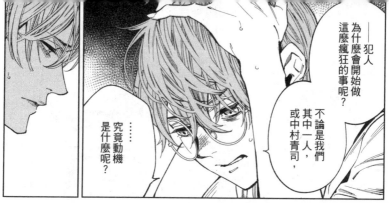

——犯人為什麼會開始做這麼瘋狂的事呢？

不論是我們其中一人，或中村青司，

……究竟動機是什麼呢？

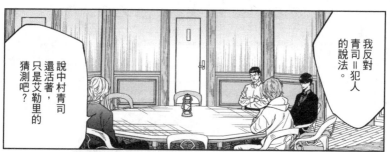

我反對青司＝犯人的說法。

說中村青司還活著，只是艾勒里的猜測吧？

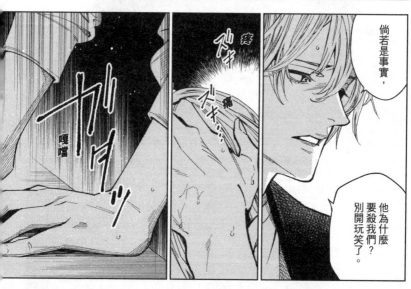

倘若是事實，

他為什麼要殺我們？別開玩笑了。

痛

痛

嘎噹

23

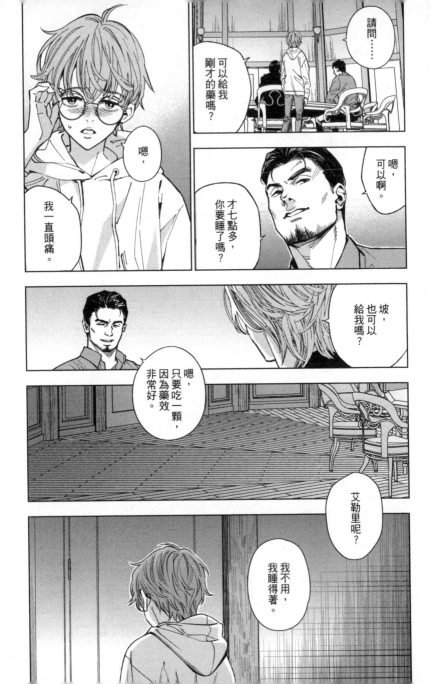

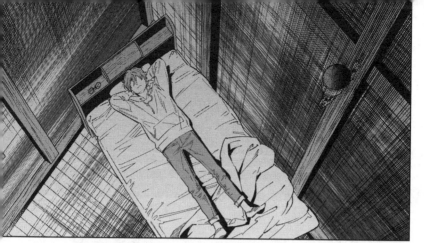

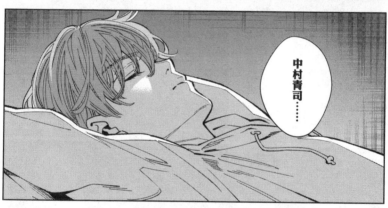

中村青司……

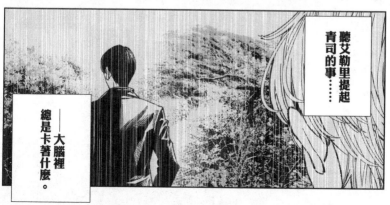

聽艾勒里提起青司的事……

——大腦裡總是卡著什麼。

我一直在想那是什麼，但是……

中村……

ゴォォォォ

……這是……記憶。

想著想著，就混進了……

怎麼樣都想不出來。

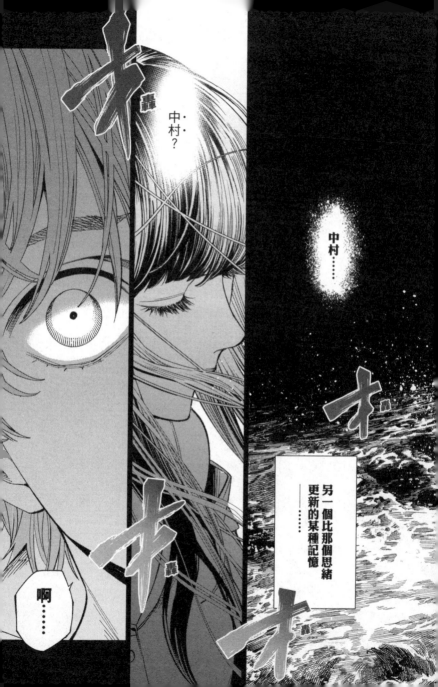

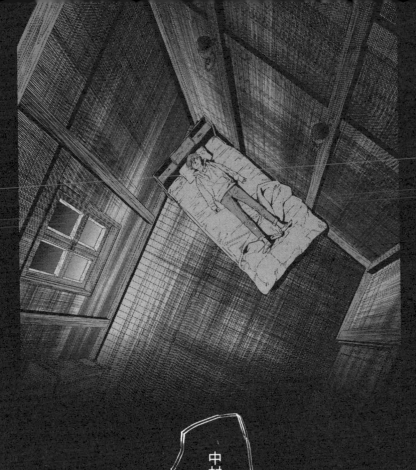

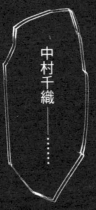

中村千織――……

#14 END

殺人十角館

The Decagon House
Murders

Presented by
YUKITO AYATSUJI
and
HIRO KIYOHARA

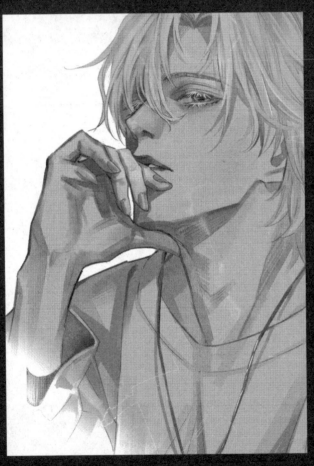

The Decagon House Murders
Presented by
YUKITO AYATSUJI and HIRO KIYOHARA

中村千織，

享年十九歲，

死於海難——

#15

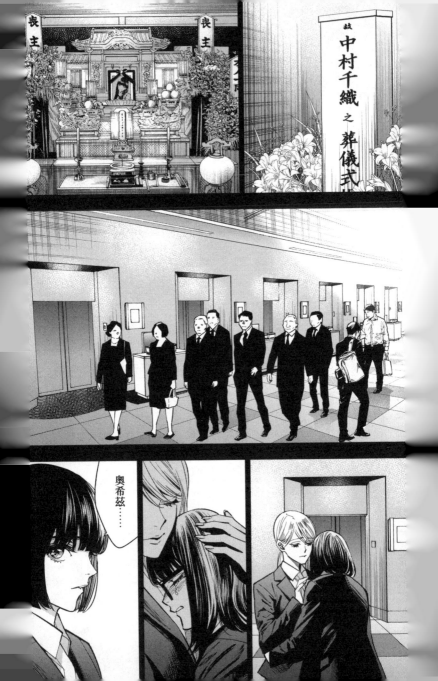

故 中村千織 之 葬儀式

奧希茲……

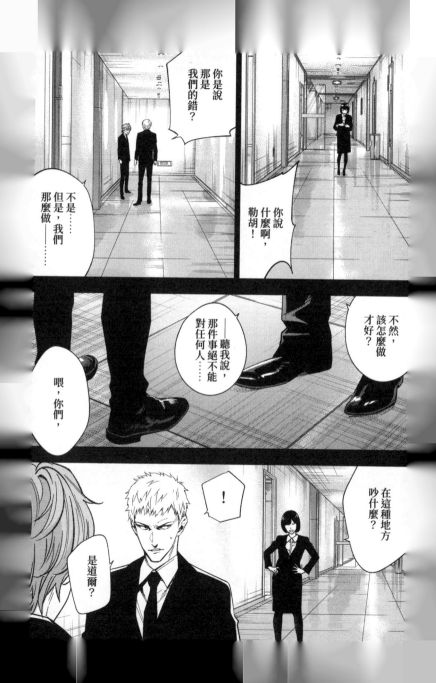

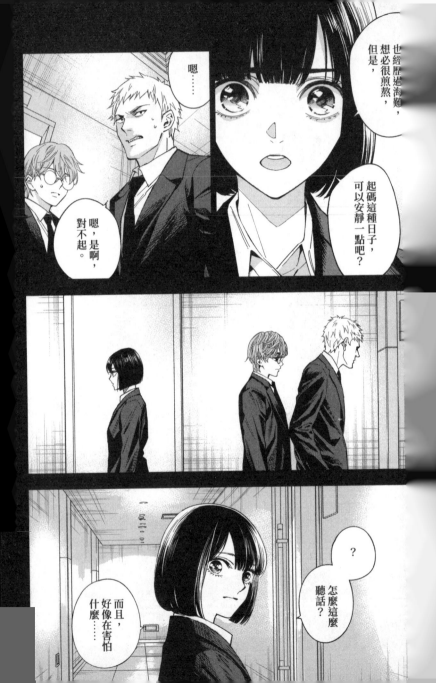

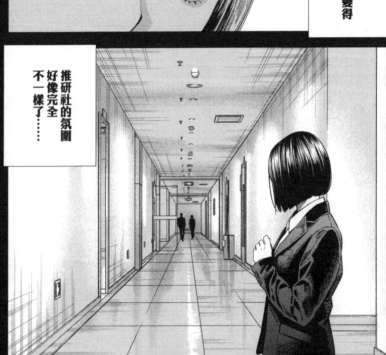

自從中村千織死後，感覺大家突然變得疏遠了。

推研社的氛圍好像完全不一樣了……

——那之後沒多久，

我就退出了推研社。

3月24日 星期六（第四天）本土

ブオンッ

噗 噗 噗

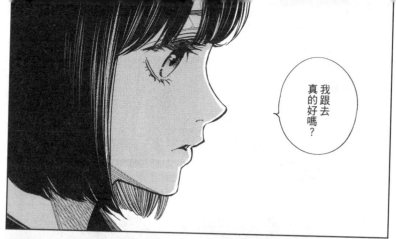

我跟去真的好嗎？

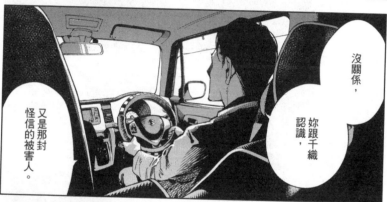

又是那封怪信的被害人。

沒關係，妳跟千織認識，

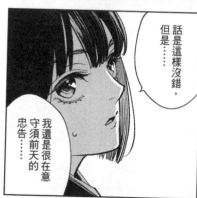

話是這樣沒錯，但是⋯⋯

我還是很在意守須前天的忠告⋯⋯

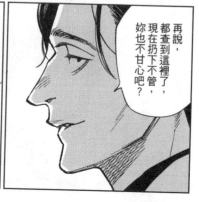

再說，都查到這裡了，現在扔下不管，妳也不甘心吧？

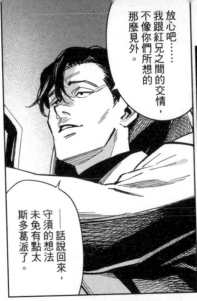

放心吧……我跟紅兄之間的交情，不像你們所想的那麼見外。

——話說回來，守須的想法未免有點太斯多葛派了。

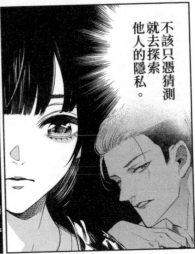

不該只憑猜測就去探索他人的隱私。

柯南，既然妳這麼在意，

那麼，不妨當作我們在這三天內，已然成了**知己**。

所以，我把不肯來的妳硬拉來了。

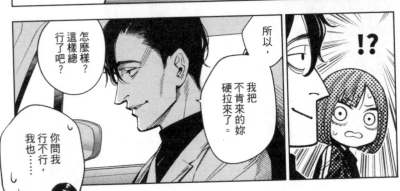

怎麼樣？這樣總行了吧？

你問我行不行，我也……

!?

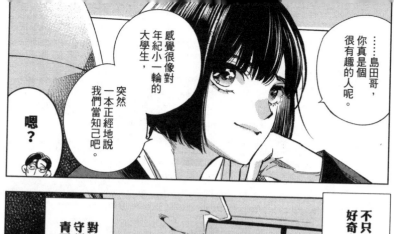

……島田哥，你真是個很有趣的人呢。

感覺很像對年紀小一輪的大學生，突然一本正經地說我們當知己吧。

嗯？

不只好奇心旺盛，我覺得這個人還擁有比我更敏銳的觀察力與洞察力。

對於前天守須提出的青司存活說，

他給人的感覺，也像那種事早就研究過了。

守須與島田之間的不同在於，守須特別保守，是個現實主義者。

而他像個逐夢少年，是個浪漫主義者。

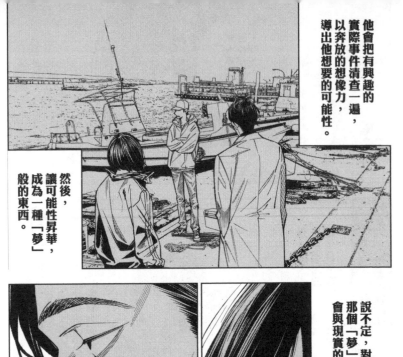

他會把有興趣的
實際事件清查一遍，
以奔放的想像力，
導出他想要的可能性。

然後，
讓可能性昇華，
成為一種「夢」
般的東西。

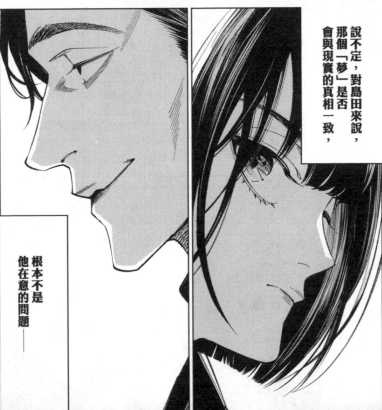

說不定，對島田來說，
那個「夢」是否
會與現實的真相一致，

根本不是
他在意的問題──

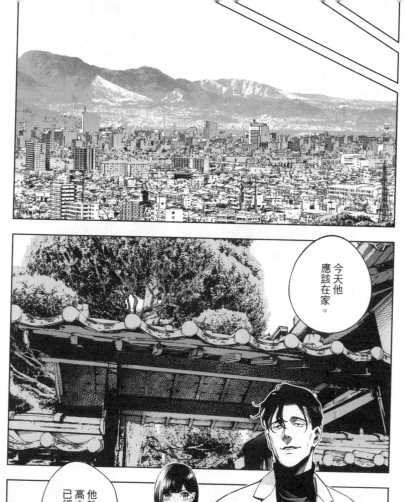

今天他應該在家。

他教書的高中，已經放春假，

他又是個有空也不太會外出的人。

咦……？

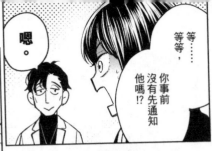

等……等等，你事前沒有先通知他嗎!?

嗯。

嘎啦

喲，

不過，也要看對方是誰啦。

紅兄喜歡客人突然來訪。

咦……這樣好嗎？

嗶───

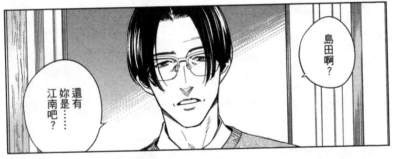

島田啊？

還有妳……是江南吧？

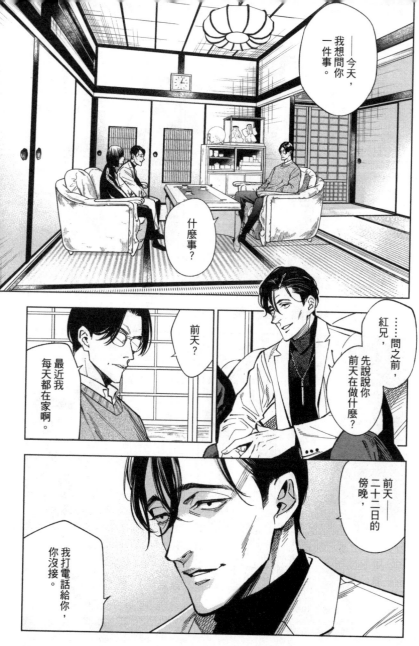

——今天，我想問你一件事。

什麼事？

……問之前，紅兄，先說說你前天在做什麼？

前天？

最近我每天都在家啊。

前天——二十二日的傍晚，

我打電話給你，你沒接。

說吧，你想問什麼？

那真是不好意思。

有篇論文快截稿了，所以有點慌亂。

既然跟江南一起來，應該是跟那封冒我哥哥之名的惡作劇信件有關吧？

老實說，

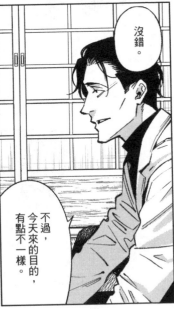

沒錯。

不過，今天來的目的，有點不一樣。

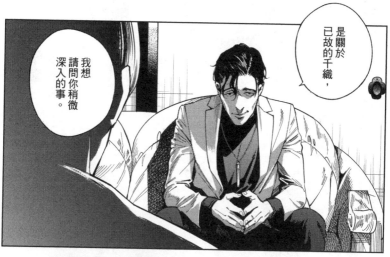

是關於已故的千織，

我想請問你稍微深入的事。

關於千織？

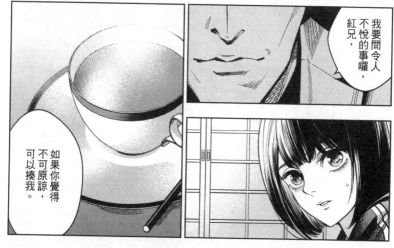

我要問令人不悅的事囉，紅兄，

如果你覺得不可原諒，可以揍我。

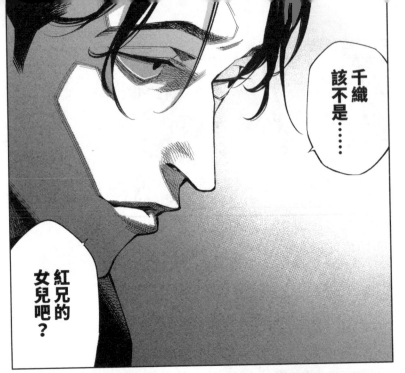

千織
該不是……

紅兄的
女兒吧？

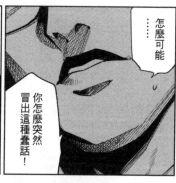

……怎麼可能

你怎麼突然冒出這種蠢話！

不是嗎？

當然不是！

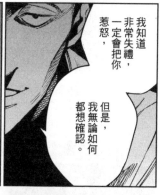

我知道非常失禮，一定會把你惹怒，

但是，我無論如何都想確認。

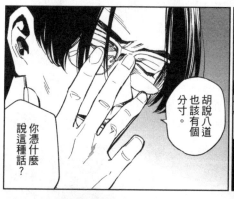

胡說八道也該有個分寸。

你憑什麼說這種話？

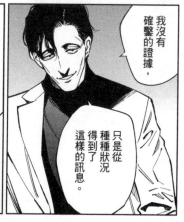

我沒有確鑿的證據，

只是從種種狀況得到了這樣的訊息。

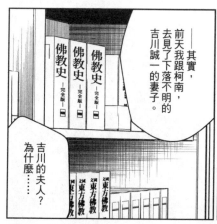

——其實，前天我跟柯南，去見了下落不明的吉川誠一的妻子。

吉川的夫人？為什麼……

佛教史 -完全版-

佛教史 -完全版-

佛教史 -完全版-

東方佛教

東方佛教

東方佛教

東方佛教

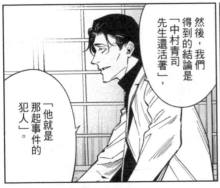

然後，我們得到的結論是「中村青司先生還活著」，

「他就是那起事件的犯人」。

因為那封怪信的啟發，我們去查了去年發生的角島事件。

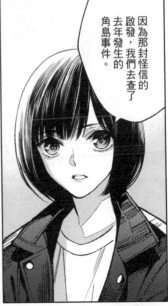

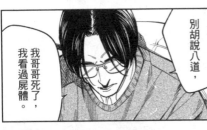

別胡說八道，我哥哥死了，我看過屍體。

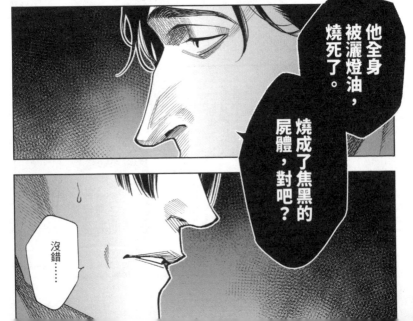

他全身被灑燈油，燒死了。

燒成了焦黑的屍體，對吧？

沒錯……

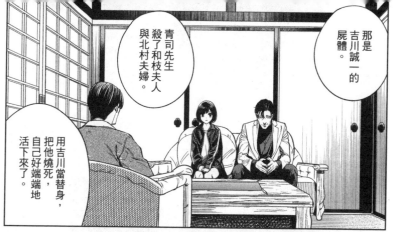

那是吉川誠一的屍體。

青司先生殺了和枝夫人與北村夫婦。

用吉川當替身，把他燒死，自己好端端地活下來了。

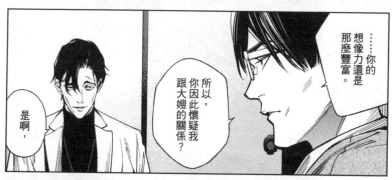

……你的想像力還是那麼豐富。

所以，你因此懷疑我跟大嫂的關係？

是啊，

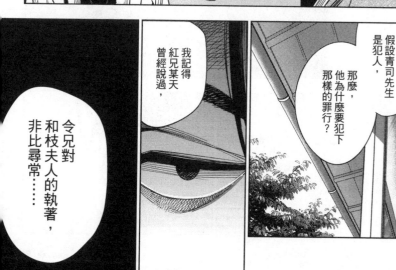

假設青司先生是犯人，那麼，他為什麼要犯下那樣的罪行？

我記得紅兄某天曾經說過，

令兄對和枝夫人的執著，非比尋常……

你說，他年紀輕輕就去窩在那樣的島上，

也是因為想讓和枝夫人只待在自己身邊、

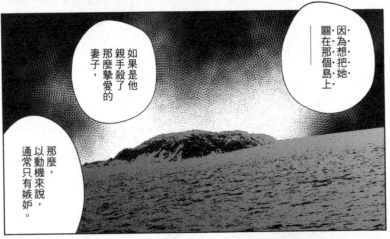

因·為·想·把·她·關在那個島上·——

如果是他親手殺了那麼摯愛的妻子，

那麼，以動機來說，通常只有嫉妒。

那也不必因此聯想到我跟大嫂的關係吧？

聽吉川的妻子說，

青司先生好像不是很疼愛自己的女兒。

但是，卻那麼深愛和枝。

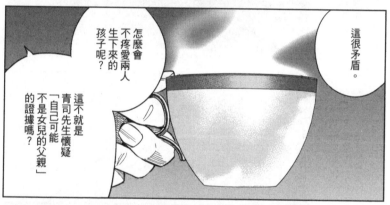

這很矛盾。

怎麼會不疼愛兩人生下來的孩子呢？

這不就是青司先生懷疑「自己可能不是女兒的父親」的證據嗎？

我哥哥是個怪人。

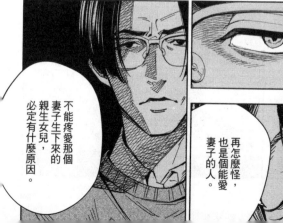

不能疼愛那個妻子生下來的親生女兒，必定有什麼原因。

再怎麼怪，也是個能愛妻子的人。

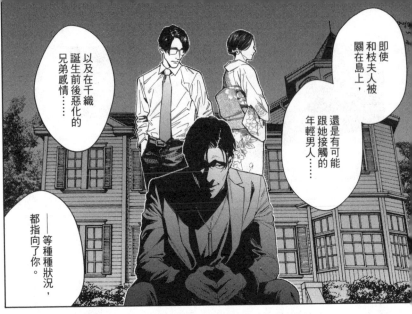

即使和枝夫人被關在島上，

還是有可能跟她接觸的年輕男人……

以及在千織誕生前後惡化的兄弟感情……

——等種種狀況，都指向了你。

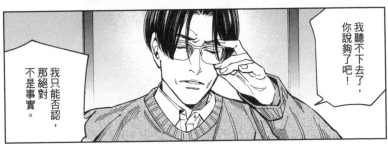

我聽不下去了，你說夠了吧！

我只能否認，那絕對不是事實。

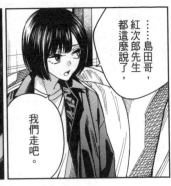

……島田哥，紅次郎先生都這麼說了，

我們走吧。

……島田哥？

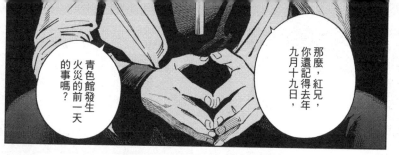

那麼，紅兄，你還記得去年九月十九日，

青色館發生火災的前一天的事嗎？

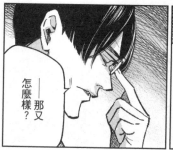

——那又怎麼樣？

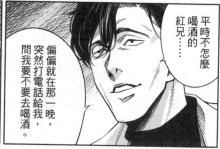

平時不怎麼喝酒的紅兄……

偏偏就在那一晚，突然打電話給我，問我要不要去喝酒。

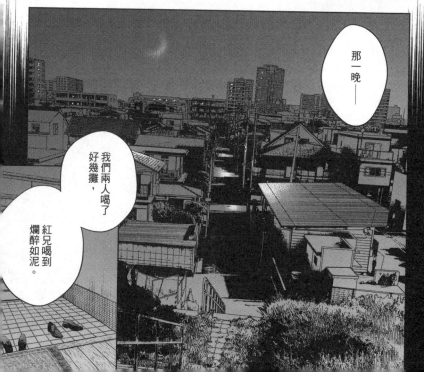

那一晚——

我們兩人喝了好幾攤，

紅兄喝到爛醉如泥。

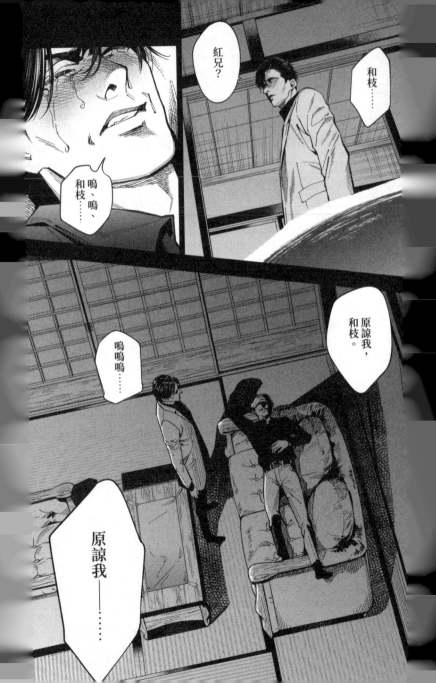

哪有……

‥‥‥‥

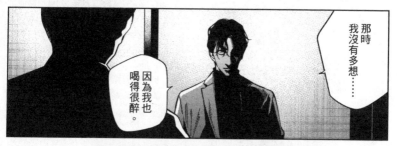

那時
我沒有多想……

因為我也
喝得很醉。

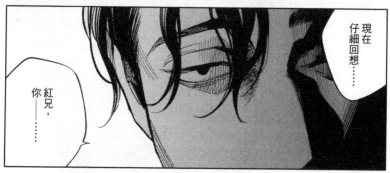

現在
仔細回想……

紅兄，
你——……

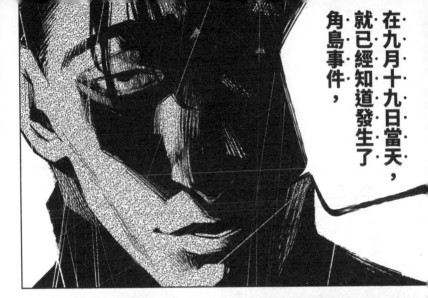

在九月十九日當天，
就已經知道發生了
角島事件，

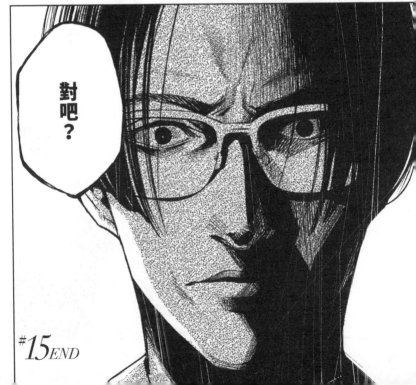

對吧？

#15END

殺人十角館

The Decagon House
Murders

Presented by
YUKITO AYATSUJI
and
HIRO KIYOHARA

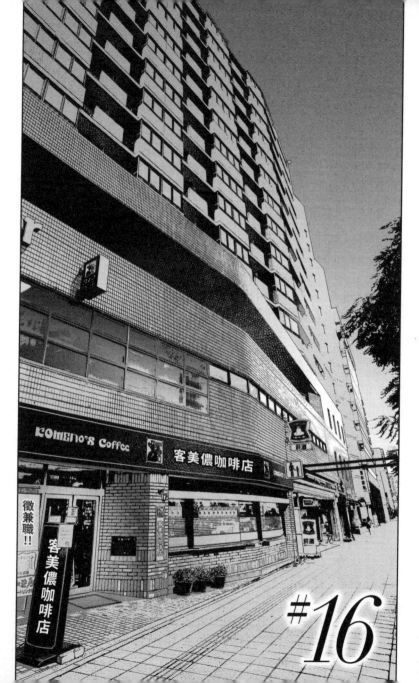

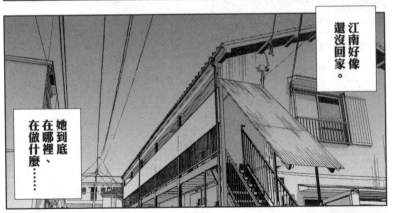

江南好像
還沒回家。

她到底
在哪裡、
在做什麼……

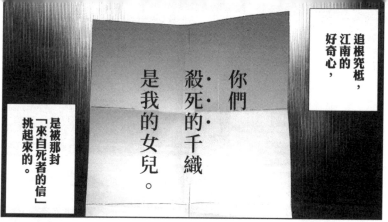

追根究柢，江南的好奇心，

是被那封「來自死者的信」挑起來的。

你們
‧‧‧
殺死的千織

是我的女兒。

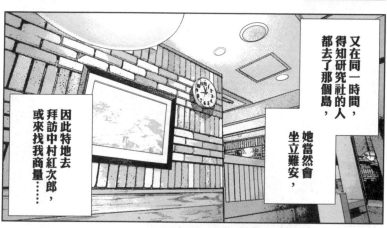

又在同一時間，得知研究社的人都去了那個島，

她當然會坐立難安，

因此特地去拜訪中村紅次郎，或來找我商量……

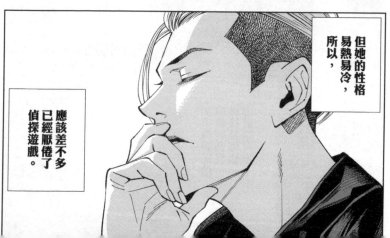

但她的性格易熱易冷，所以，

應該差不多已經厭倦了偵探遊戲。

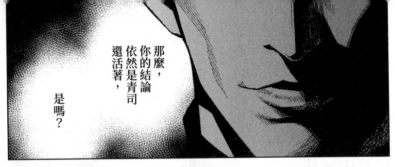

那麼，你的結論依然是青司還活著，是嗎？

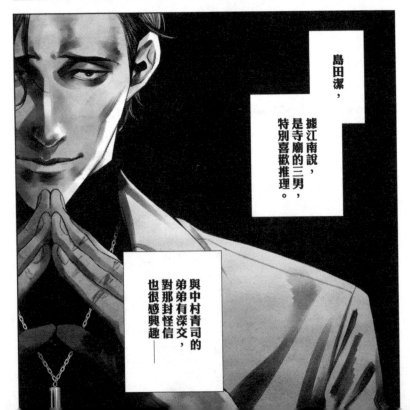

島田潔，據江南說，是寺廟的三男，特別喜歡推理。

與中村青司的弟弟有深交，對那封怪信也很感興趣——

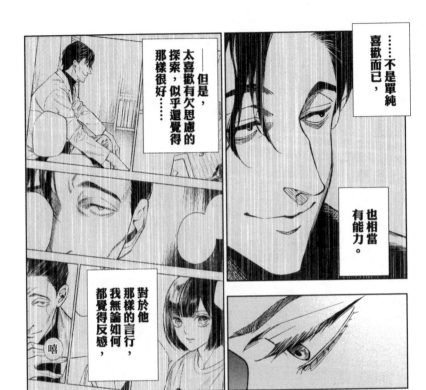

……不是單純喜歡而已，

也相當有能力。

——但是，太喜歡有欠思慮的探索，似乎還覺得那樣很好……

對於他那樣的言行，我無論如何都覺得反感，

嘻

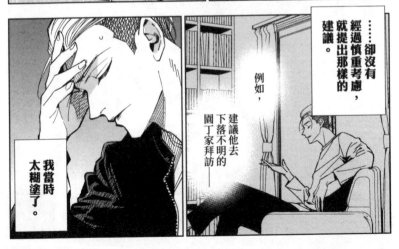

……卻沒有經過慎重考慮，就提出那樣的建議。

例如，建議他去下落不明的園丁家拜訪——

我當時太糊塗了。

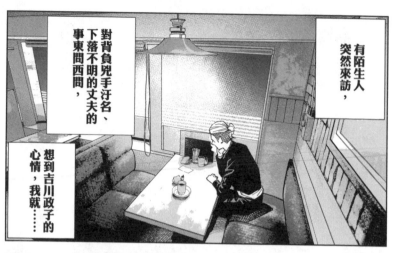

有陌生人突然來訪，

對背負兇手汙名、下落不明的丈夫的事東問西問，想到吉川政子的心情，我就⋯⋯

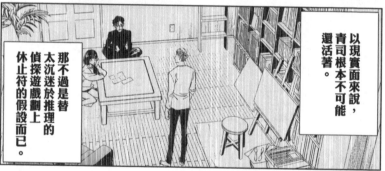

以現實面來說，青司根本不可能還活著。

那不過是替太沉迷於推理的偵探遊戲劃上休止符的假設而已。

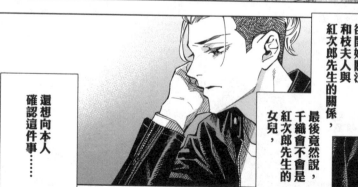

——然而，島田兄卻開始關注和枝夫人與紅次郎先生的關係，最後竟然說，千織會不會是紅次郎先生的女兒，

還想向本人確認這件事⋯⋯

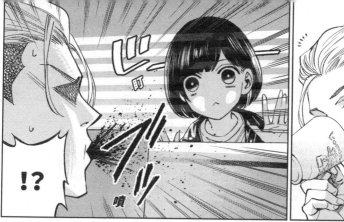

！？

噴

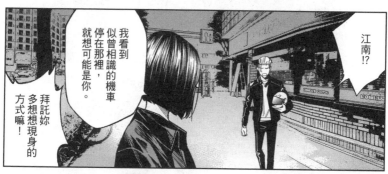

江南！？

我看到似曾相識的機車停在那裡，就想可能是你。

拜託妳多想想現身的方式嘛！

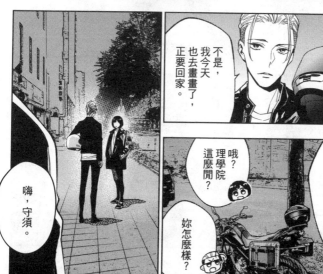

專程來找我嗎？

不是，我今天也去畫畫了，正要回家。

明天是我最後一次去現場，畫完給妳看。

哦？理學院這麼閒？

妳怎麼樣？

嗨，守須。

島田兄，

你好，今天去哪了？

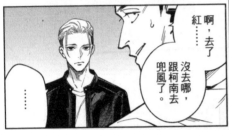

啊，紅……沒去哪，跟柯南去兜風了。

……

欸，你們兩個，別站在這裡說話嘛，要不要去我房間？

店也都打烊了。

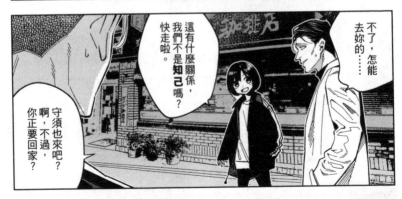

不了，去妳的，怎能……

這有什麼關係，我們不是知己嗎？快走啦。

守須也來吧？啊，不過，你正要回家？

等等，江南，妳剛才說──

知己？

守雨

幫幫我嘛
守雨

好啦，唉……知道啦。

──真是的，每次都這樣。

我的房間有點亂，你們隨便坐

打擾了。

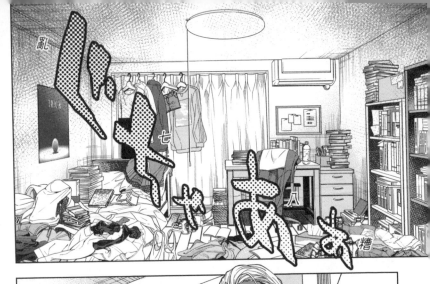

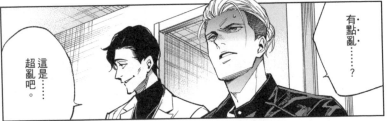

這是……超亂吧。

有點亂……？

要喝什麼？茶可以嗎？

不用忙了。

嘎喳

哈～～～～！

噗哈

好喝!!

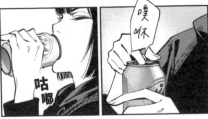

咕嘟

噗咻

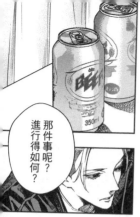

那件事呢？進行得如何？

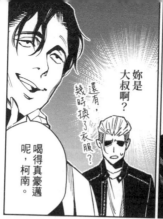

妳是大叔啊？

還有，幾時換了衣服呢，柯南。

喝得真豪邁呢。

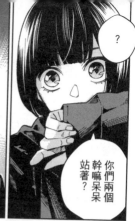

？

你們兩個幹嘛呆呆站著？

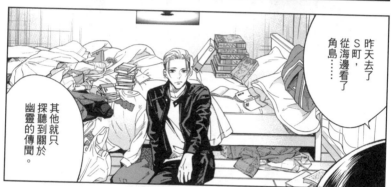

昨天去了S町，從海邊看了角島……

其他就只探聽到關於幽靈的傳聞。

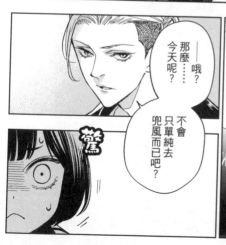

——哦？

那麼……今天呢？

不會只單純去兜風而已吧？

驚

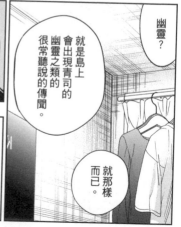

幽靈？

就是島上會出現青司的幽靈之類的很常聽說的傳聞。

就那樣而已。

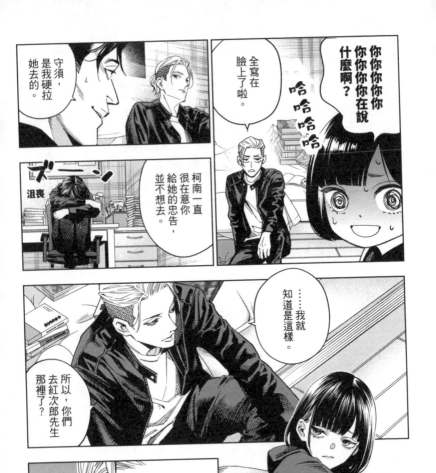

守須，是我硬拉她去的。

全寫在臉上了啦。

你你你你你你你你你你你你你你你在說什麼啊？

哈哈哈哈哈

柯南一直很在意你給她的忠告，並不想去。

沮喪

ズーン

……我就知道是這樣。

所以，你們去紅次郎先生那裡了？

——那麼，結果呢？

嗯……

對不起，守須。

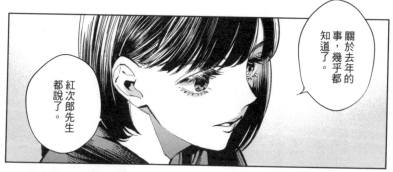

關於去年的事，幾乎都知道了。

紅次郎先生都說了。

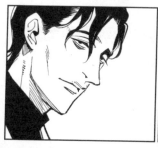

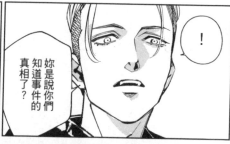

妳是說你們知道事件的真相了？

！

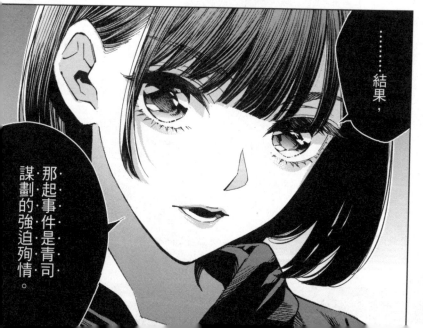

結果，

那起事件是青司謀劃的強迫殉情。

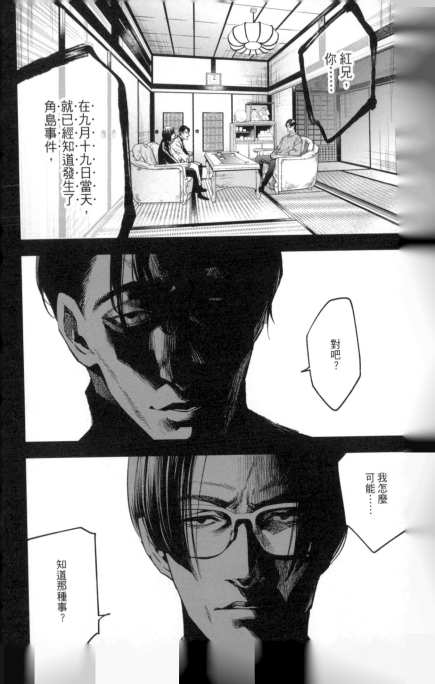

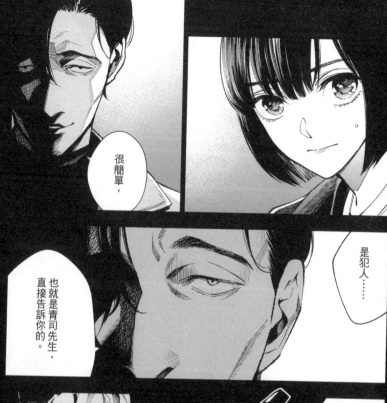

很簡單，

是犯人⋯⋯

也就是青司先生，直接告訴你的。

和枝夫人的屍體沒有左手腕，是被青司先生切斷了。

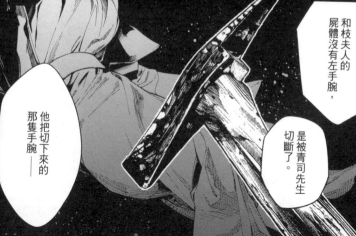

他把切下來的那隻手腕——

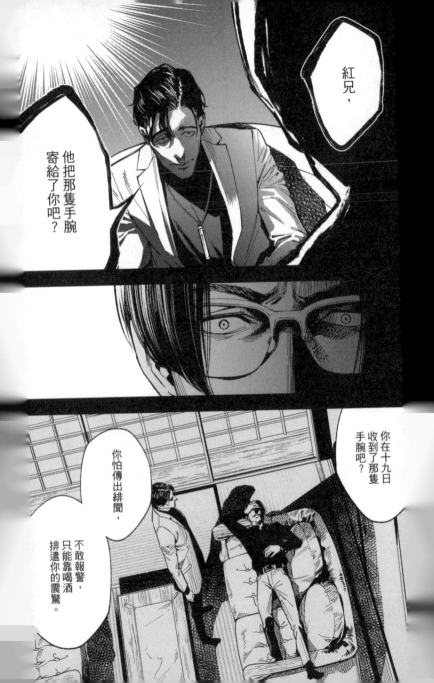

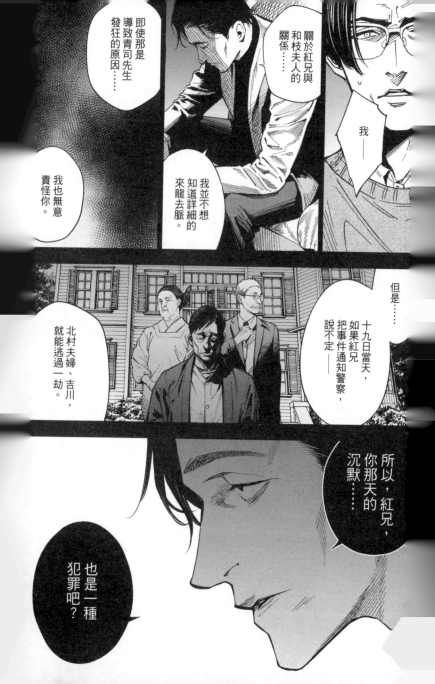

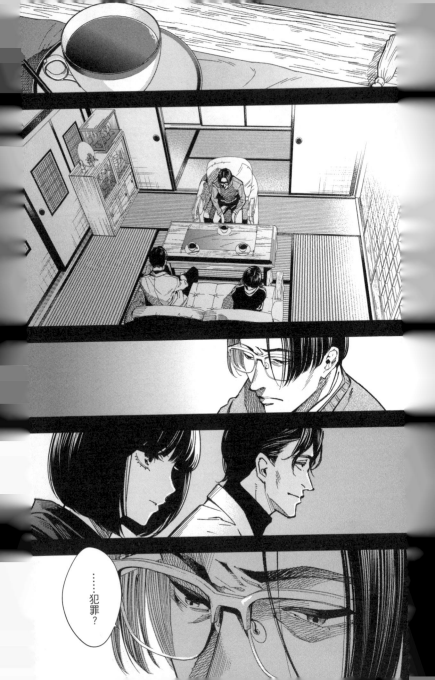

……犯罪？

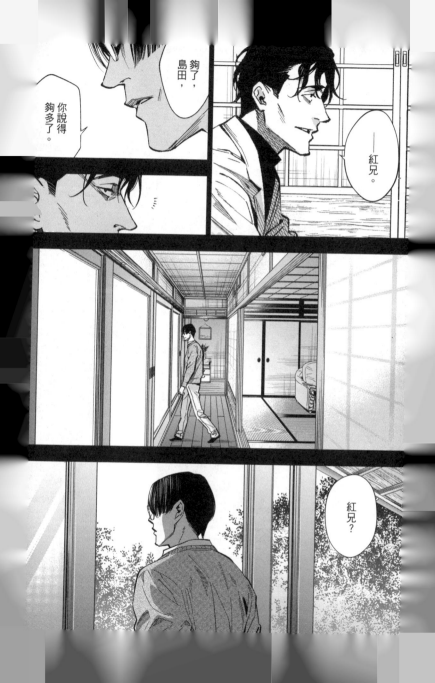

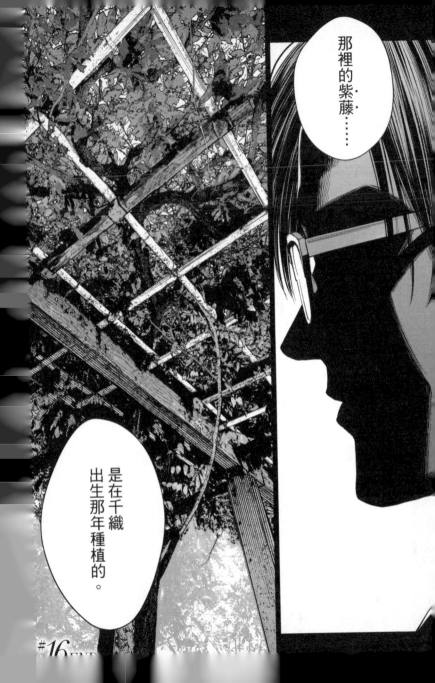

那裡的紫藤……

是在千織出生那年種植的。

#16

殺人十角館

The Decagon House
Murders

Presented by
YUKITO AYATSUJI
and
HIRO KIYOHARA

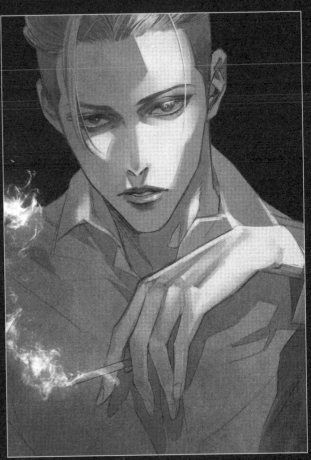

The Decagon House Murders
Presented by
YUKITO AYATSUJI and HIRO KIYOHARA

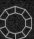

#17

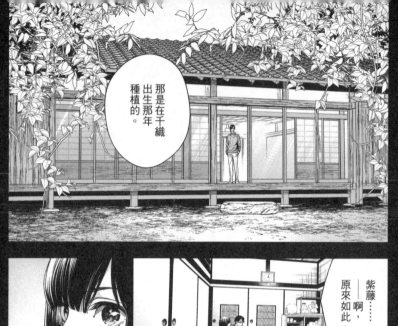

那是在千織出生那年種植的。

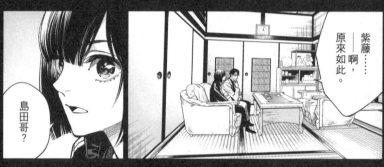

紫藤……啊,原來如此。

島田哥?

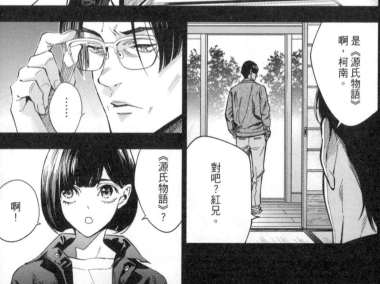

……

是《源氏物語》啊,柯南。

《源氏物語》?

對吧?紅兄。

啊!

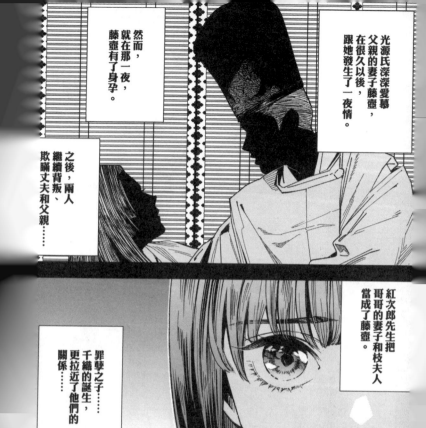

光源氏深深愛慕
父親的妻子藤壺，
在很久以後，
跟她發生了一夜情。

然而，
就在那一夜，
藤壺有了身孕。

之後，兩人
繼續背叛、
欺瞞丈夫和父親……

紅次郎先生把
哥哥的妻子和枝夫人
當成了藤壺。

罪孽之子……
千織的誕生，
更拉近了他們的
關係……

卻也同時讓他們
離得更遙遠了，
為了思念她，

他種下了
那棵樹
……

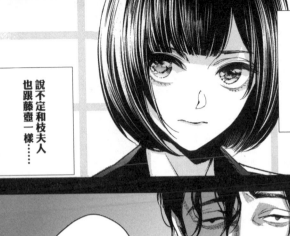

藤壺一生都忘不了自己與源氏犯下的罪行，從未原諒過自己。

說不定和枝夫人也跟藤壺一樣……

青司先生發現了這件事吧……

不，我想我哥哥應該只是懷疑，

半懷疑，半強撐著，

試圖否定這件事……

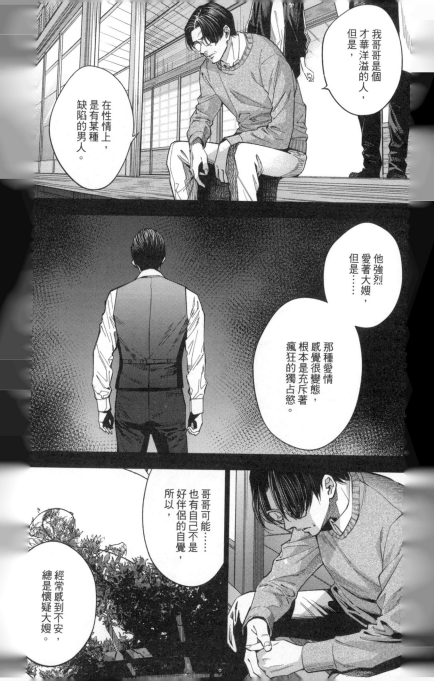

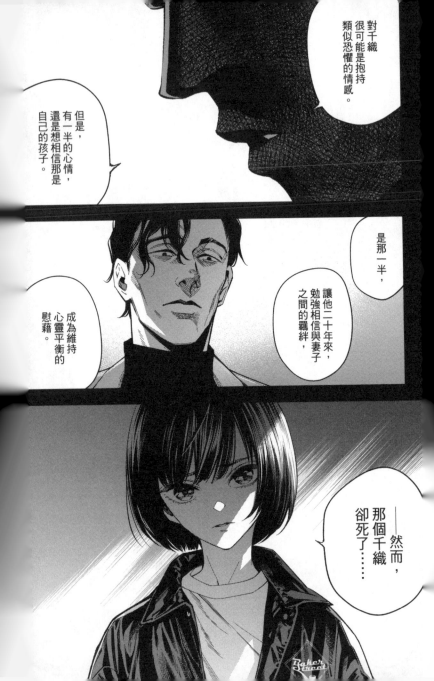

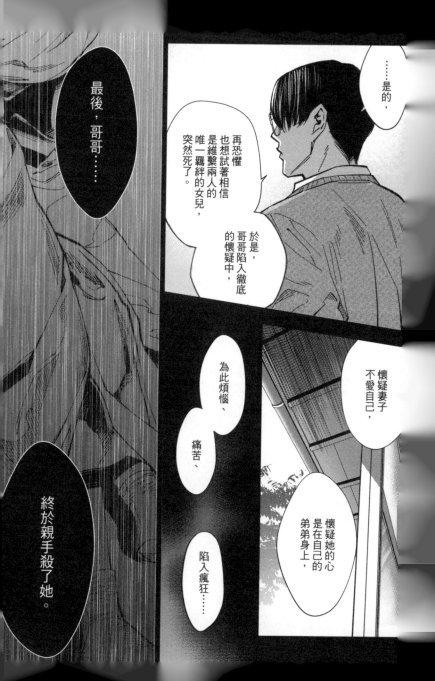

最後，哥哥……

再恐懼也想試著相信是維繫兩人的唯一羈絆的女兒，突然死了。

……是的，

於是，哥哥陷入徹底的懷疑中。

懷疑妻子不愛自己，

懷疑她的心是在自己的弟弟身上，

為此煩惱、

痛苦、

陷入瘋狂……

終於親手殺了她。

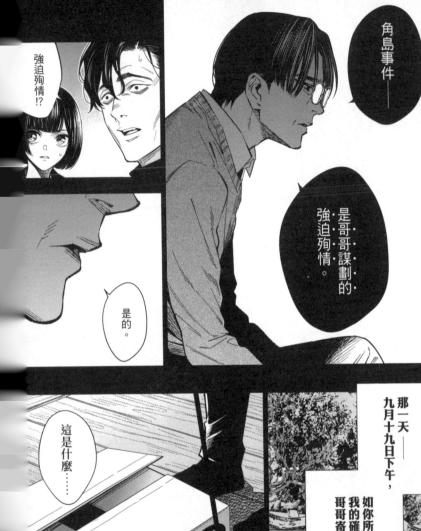

角島事件——

是哥哥謀劃的強迫殉情。

強迫殉情!?

是的。

這是什麼……

那一天——九月十九日下午，如你所說，我的確收到哥哥寄來的包裹。

要冷藏

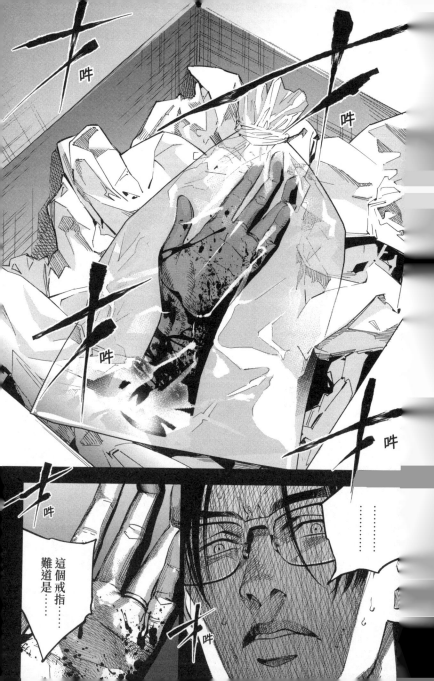

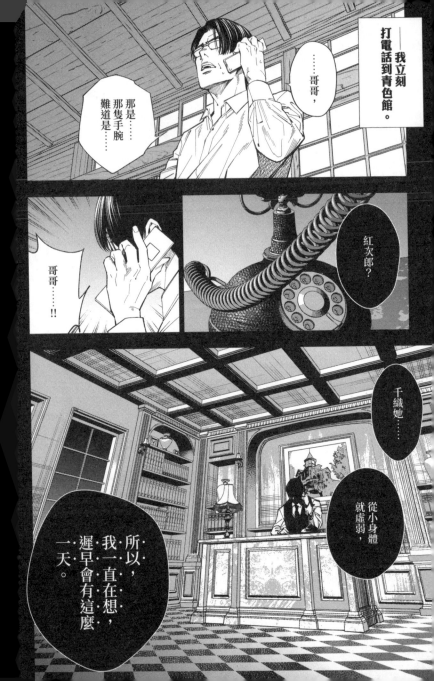

——我立刻打電話到青色館。

……哥哥，

那是……那隻手腕難道是……

紅次郎？

哥哥……!!

千織她……

從小身體就虛弱，

所以，我一直在想，遲早會有這麼一天。

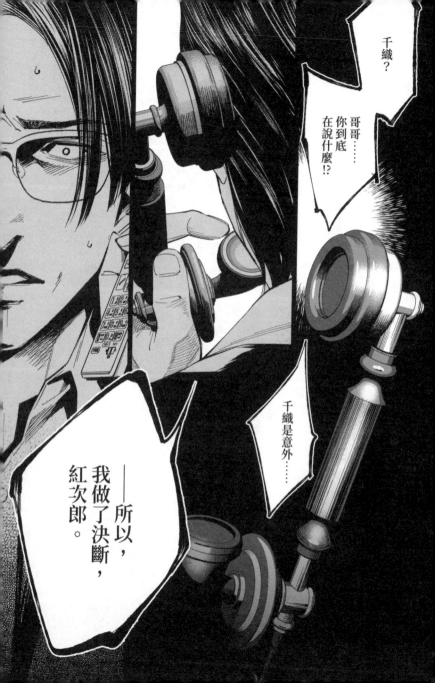

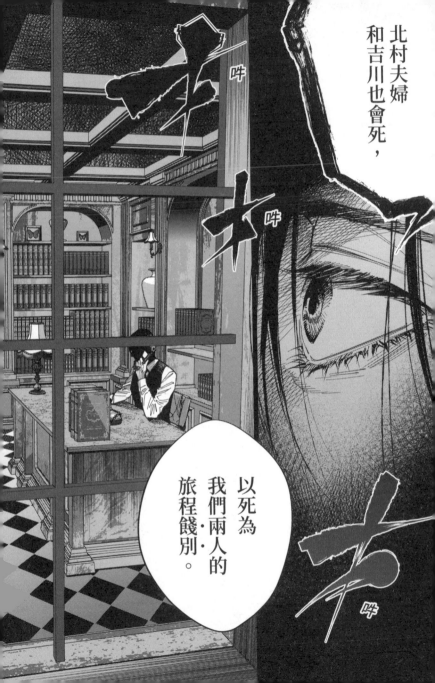

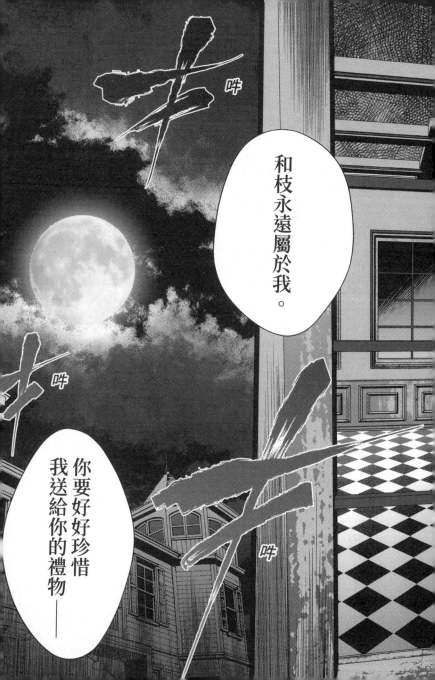

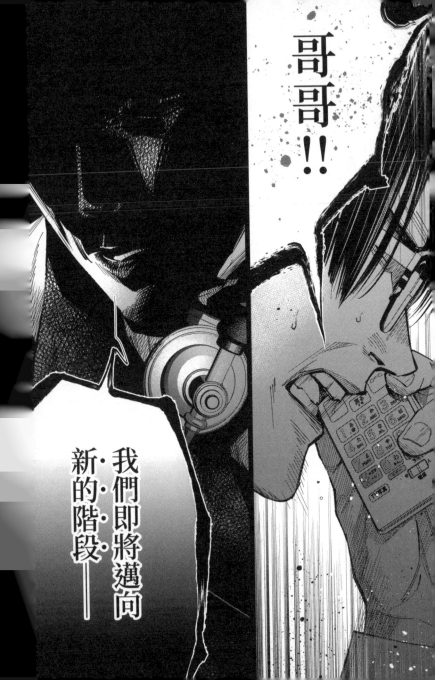

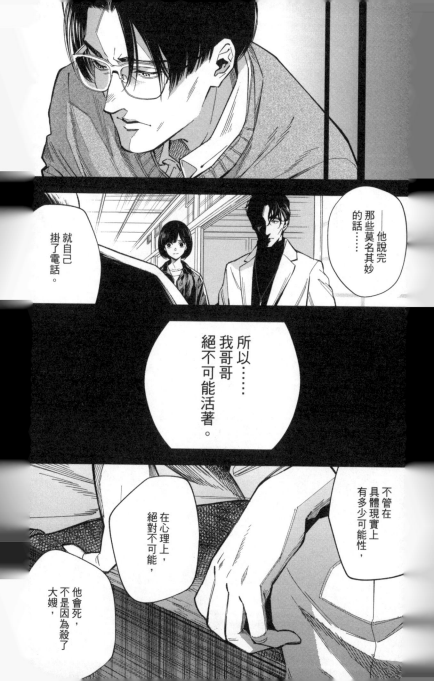

——他說完
那些莫名其妙
的話……

就自己
掛了電話。

所以……
我哥哥
絕不可能活著。

不管在
具體現實上
有多少可能性，

在心理上，
絕對不可能，

他會死，
不是因為殺了
大嫂，

而是因為自己沒辦法繼續活在眼前的狀態下，所以，

在黑暗的盛大祝福中，我們——……ooo

帶著她一起離開了。

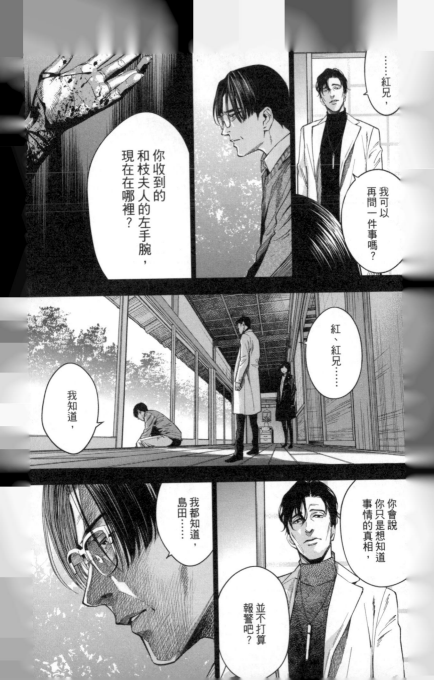

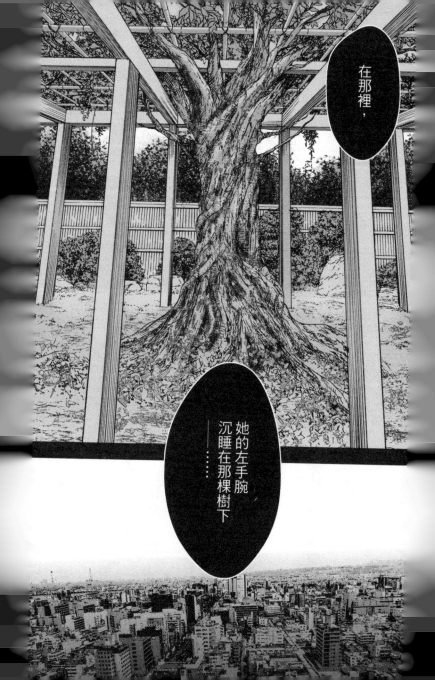

在那裡，

她的左手腕
沉睡在那棵樹下
……

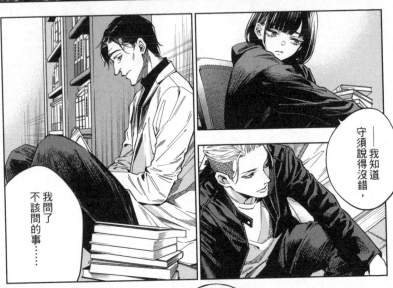

——我知道守須說得沒錯，

我問了不該問的事……

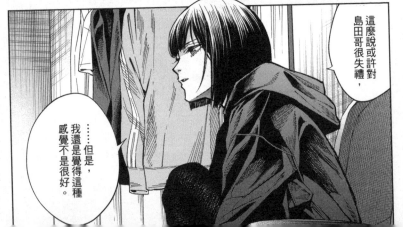

這麼說或許對島田哥很失禮，

……但是，我還是覺得這種感覺不是很好。

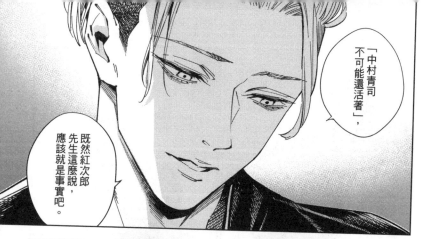

「中村青司不可能還活著」，

既然紅次郎先生這麼說，應該就是事實吧。

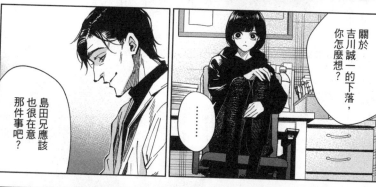

關於吉川誠一的下落，你怎麼想？

……

島田兄應該也很在意那件事吧？

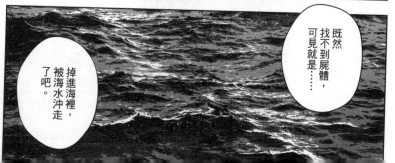

既然找不到屍體，可見就是……

掉進海裡，被海水沖走了吧。

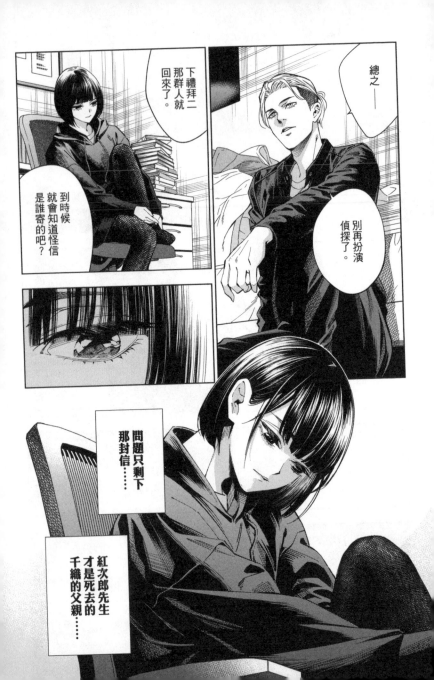

嘩 嘩 嘩 嘩 嘩 嘩 嘩

那麼……

雖說是意外，
但導致她死亡的是
那群學生……

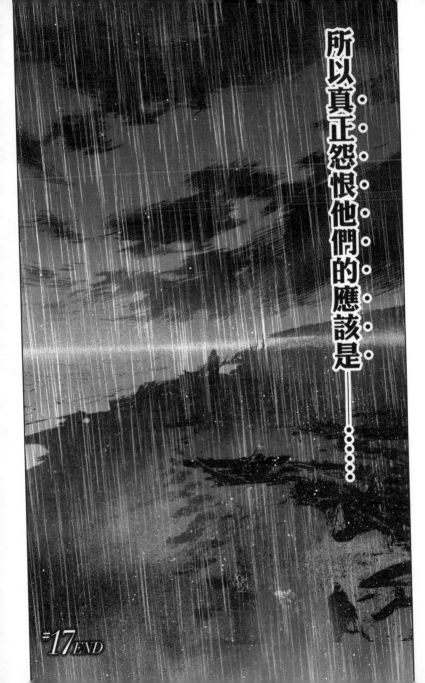

所以真正怨恨他們的應該是⋯⋯⋯⋯⋯⋯⋯⋯⋯⋯⋯⋯⋯⋯⋯⋯⋯⋯

#17END

殺人十角館

The Decagon House
Murders

Presented by
YUKITO AYATSUJI
and
HIRO KIYOHARA

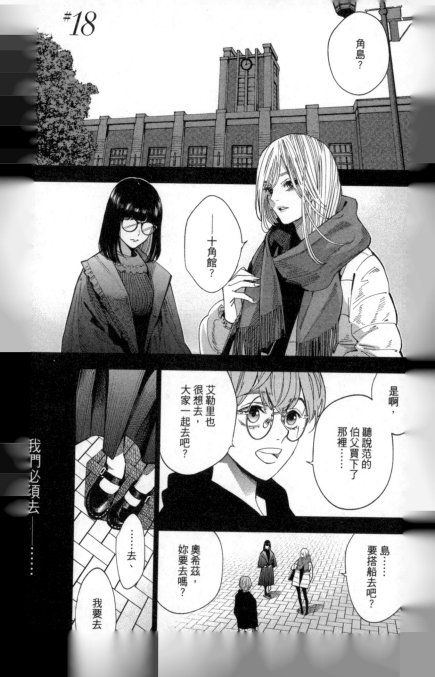

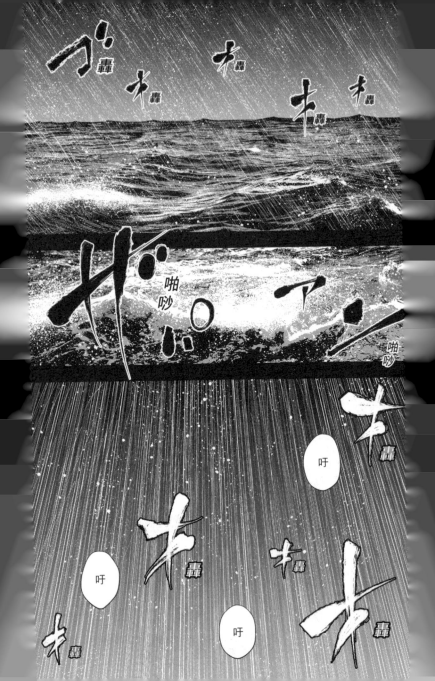

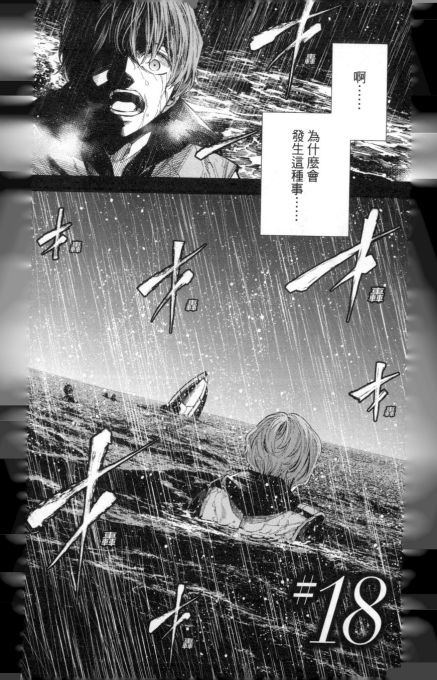

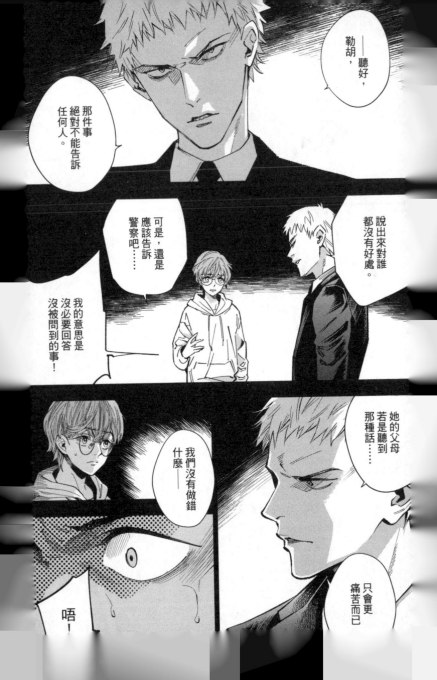

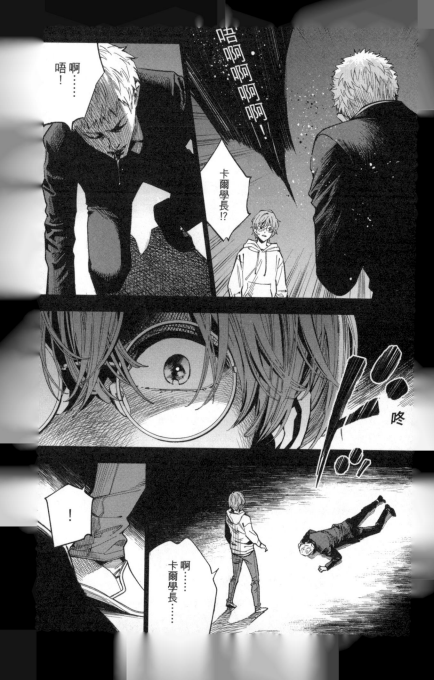

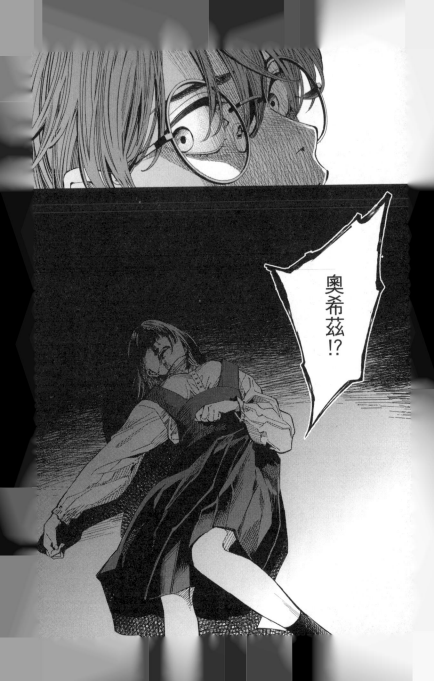

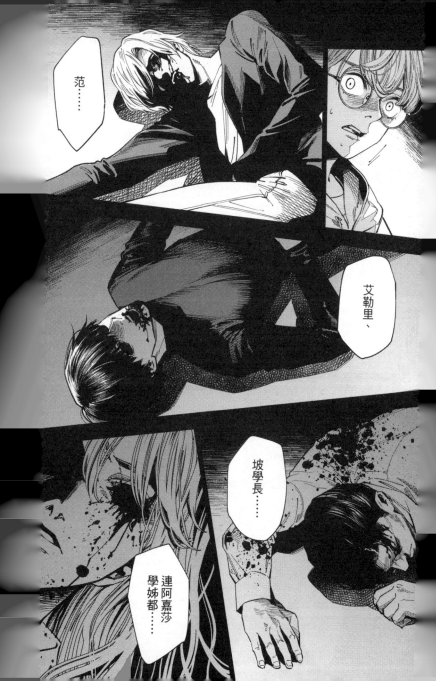

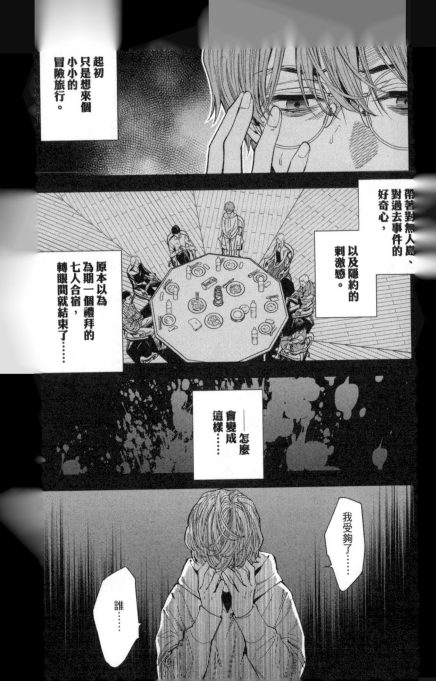

起初只是想來個小小的冒險旅行。

帶著對無人島、對過去事件的好奇心，以及隱約的刺激感。

原本以為為期一個禮拜的七人合宿，轉眼間就結束了⋯⋯

——怎麼會變成這樣⋯⋯

我受夠了⋯⋯

誰⋯⋯

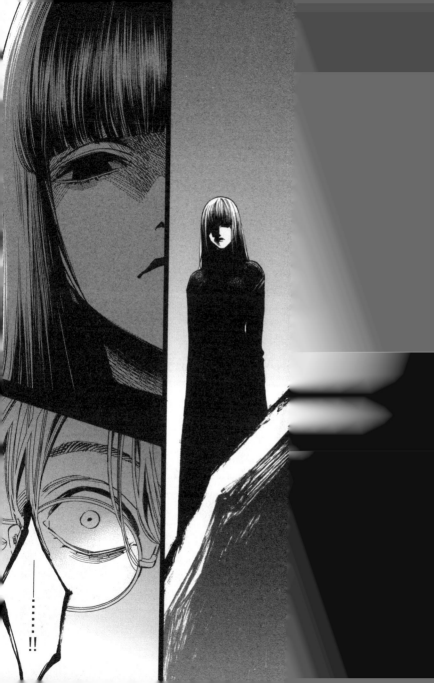

嚇……

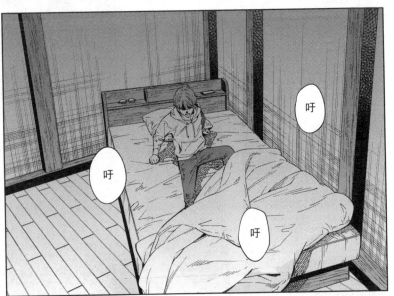

吁

吁

吁

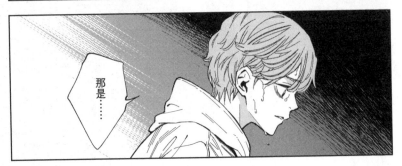

那是……

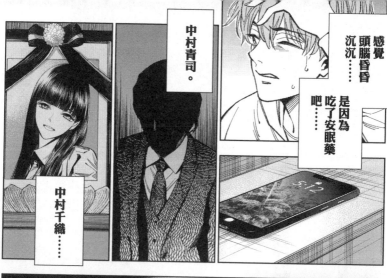

中村青司。

中村千織……

感覺頭腦昏昏沉沉……是因為吃了安眠藥吧……

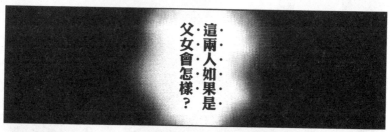

這兩人如果是父女會怎樣？

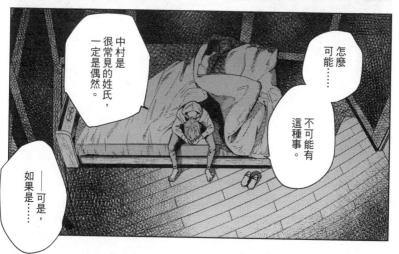

怎麼可能……不可能有這種事。

中村是很常見的姓氏，一定是偶然。

——可是，如果是……

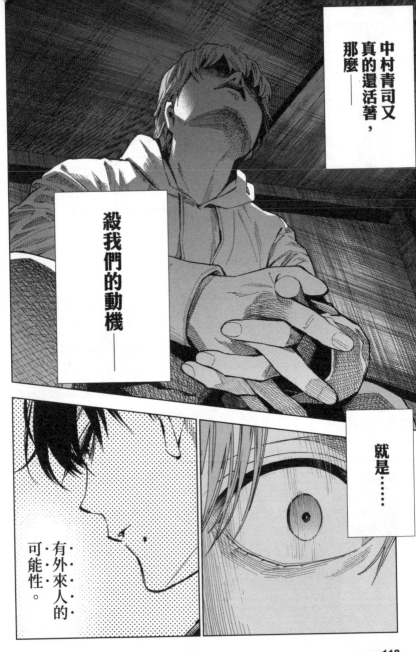

中村青司又真的還活著，那麼──

殺我們的動機──

就是⋯⋯

有·外·來·人·的·可·能·性·。

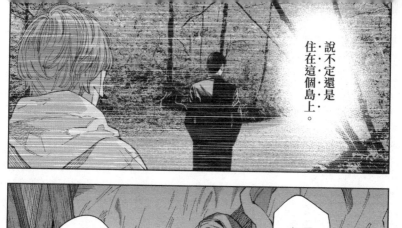

說不定還是住在這個島上。

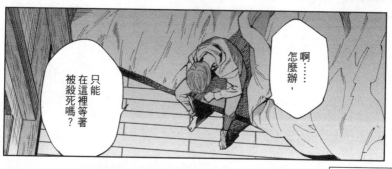

啊……怎麼辦，

只能在這裡等著被殺死嗎？

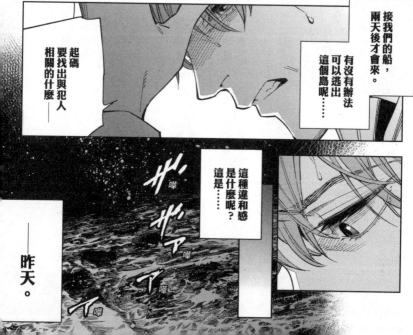

接我們的船，兩天後才會來。

有沒有辦法可以逃出這個島呢……

起碼要找出與犯人相關的什麼——

這種違和感是什麼呢？這是……

沙、沙沙

——昨天。

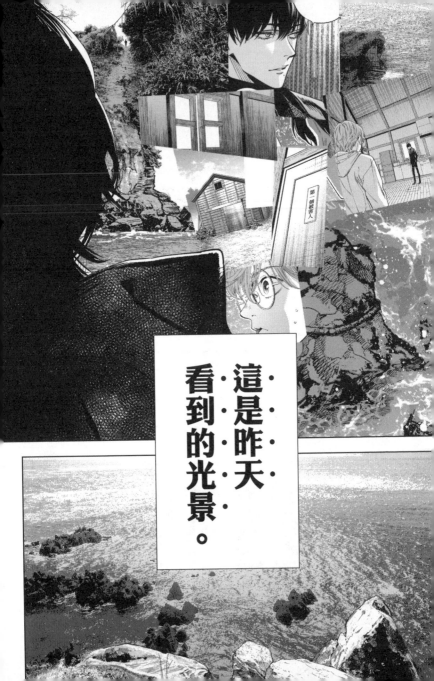

這是昨天看到的光景。

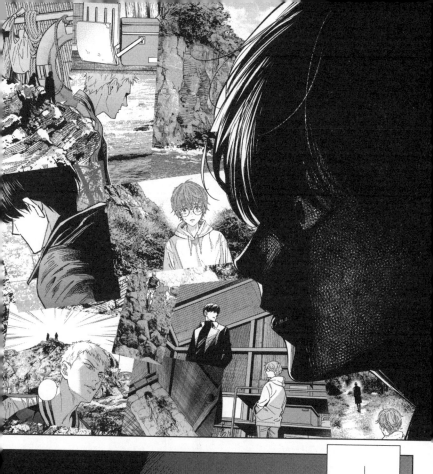

——對了，

那個說不定是……

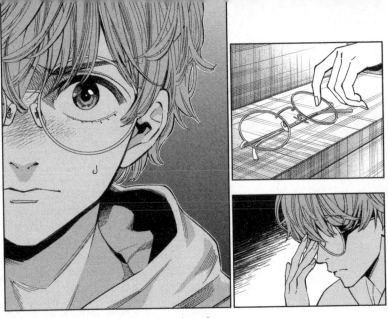

一個人出去很危險——

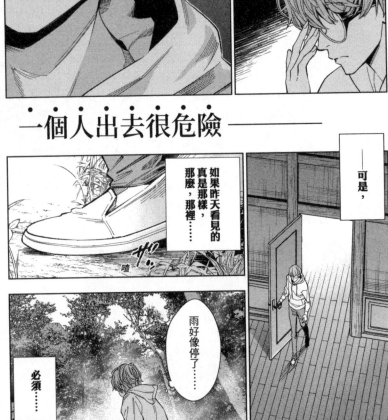

喳

如果昨天看見的真是那樣，那麼，那裡……

雨好像停了……

必須……

——可是，

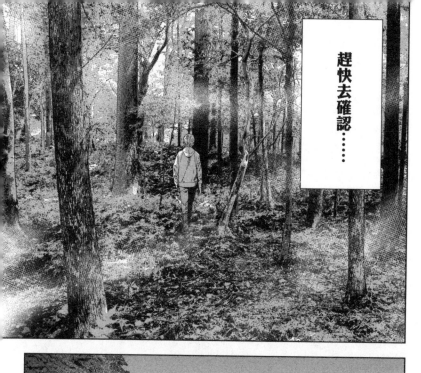

趕快去確認……

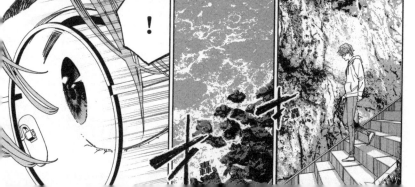

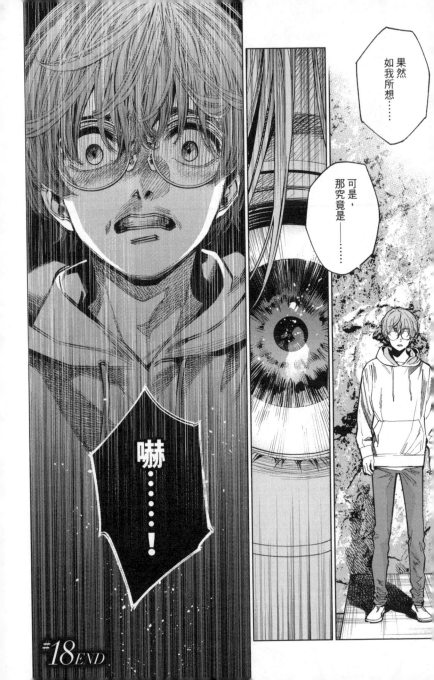

殺人十角館

The Decagon House
Murders

Presented by
YUKITO AYATSUJI
and
HIRO KIYOHARA

#*19*

ギイイィ…

軋

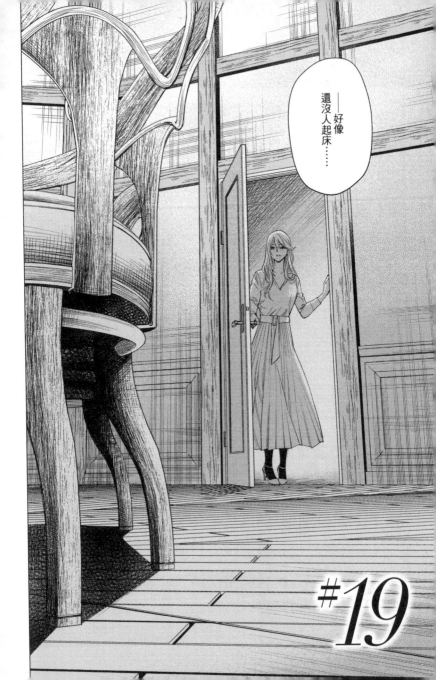

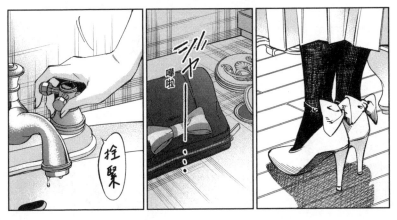

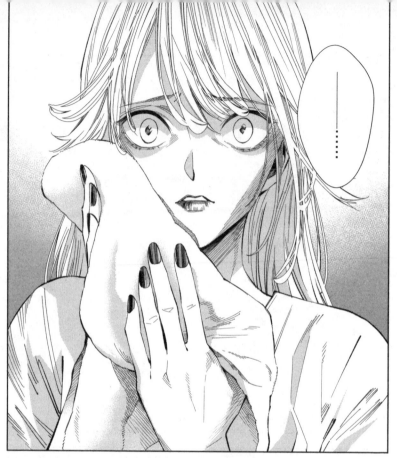

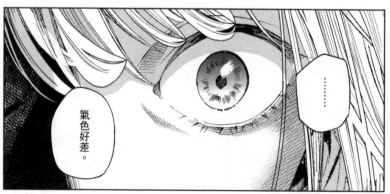

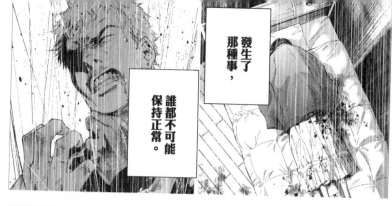

發生了那種事，

誰都不可能保持正常。

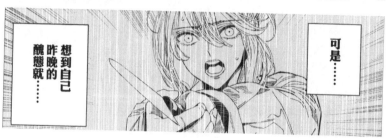

可是……

想到自己昨晚的醜態就……

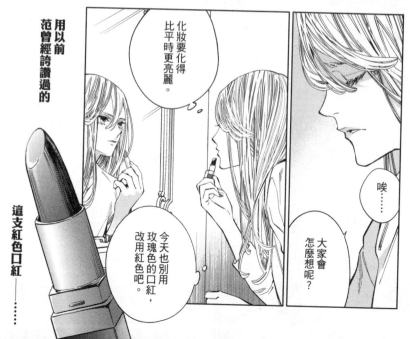

化妝要化得比平時更亮麗。

今天也別用玫瑰色的口紅，改用紅色吧。

用以前范曾經誇讚過的

這支紅色口紅——……

唉……

大家會怎麼想呢？

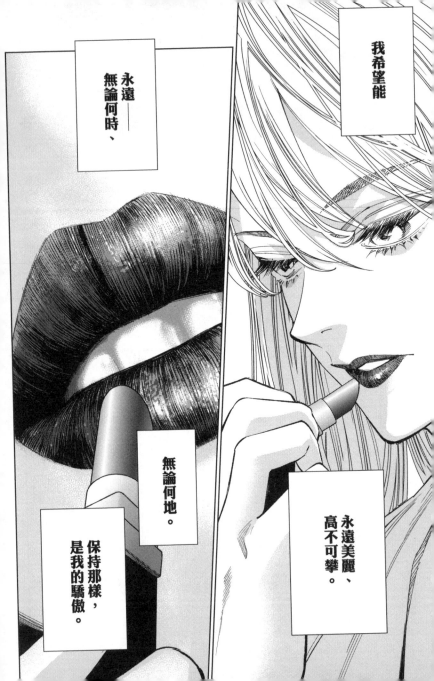

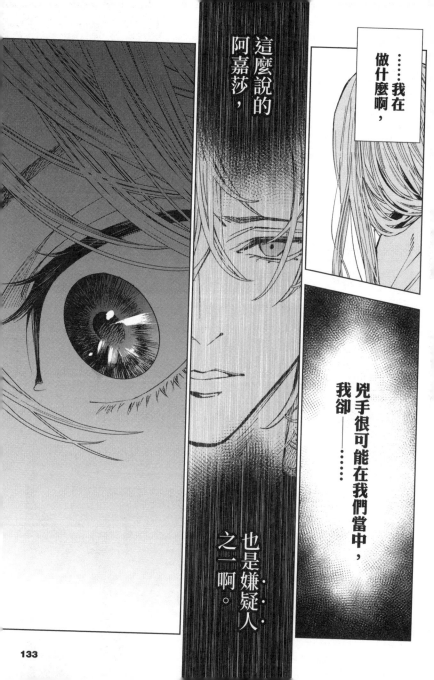

……我在做什麼啊，

這麼說的阿嘉莎，

兇手很可能在我們當中，我卻——……

也是嫌疑人之一啊。

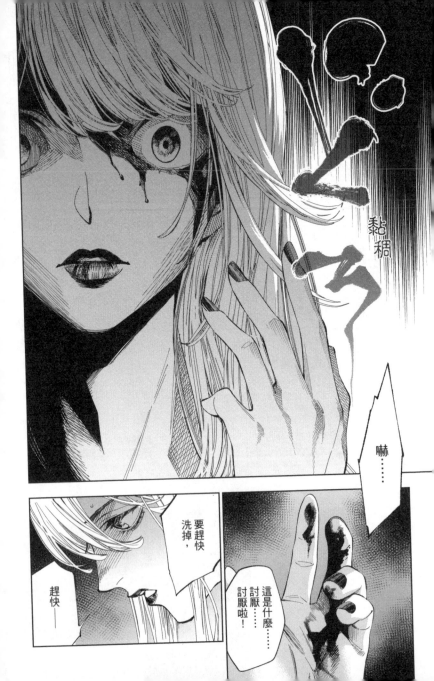

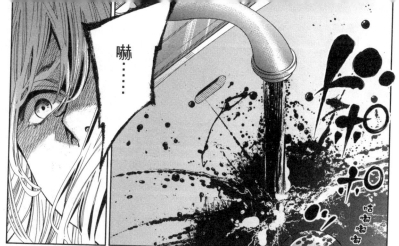

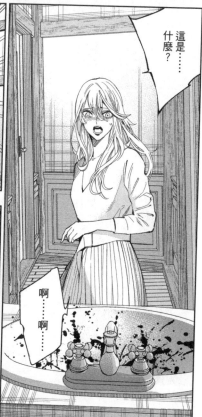

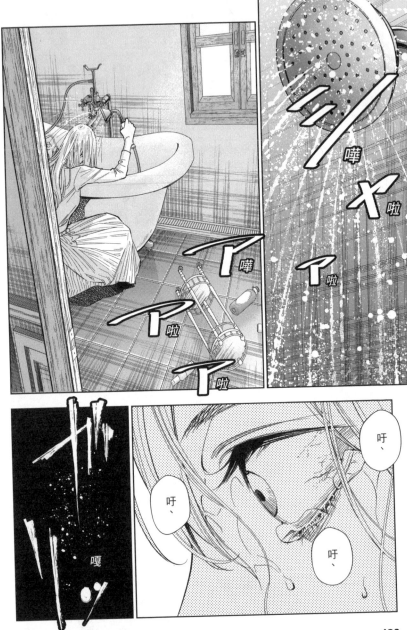

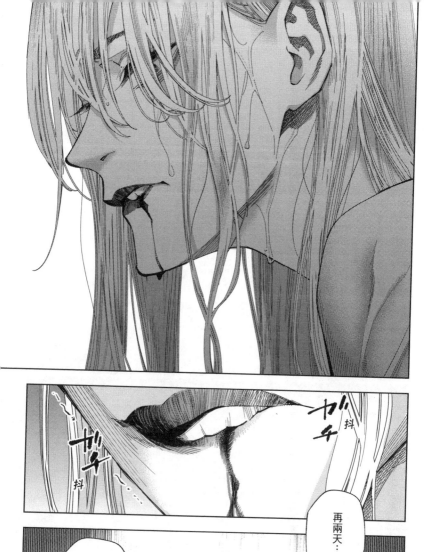

ガ
チ
抖

ガ
チ
抖

再兩天……

後天
船就會來
接我們了……

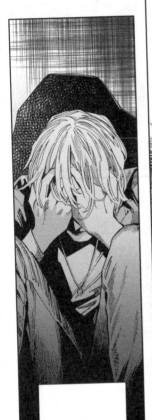

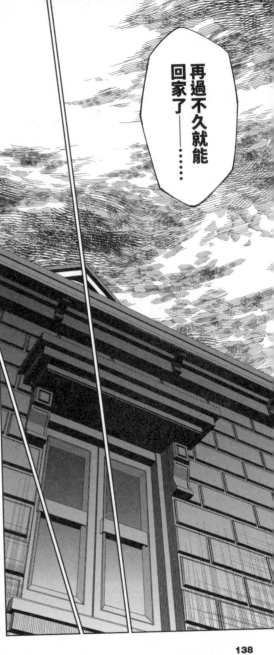

再過不久就能回家了——⋯⋯

——能不能平安回家呢？

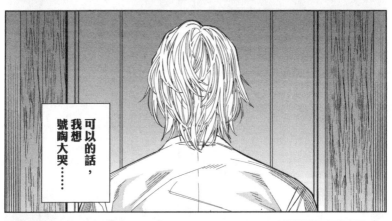

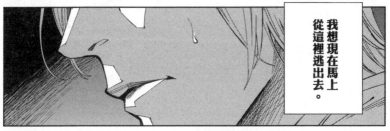

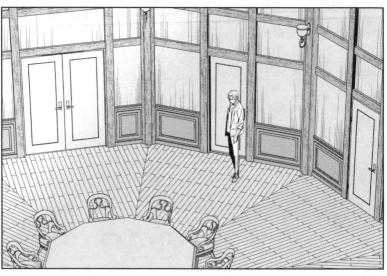

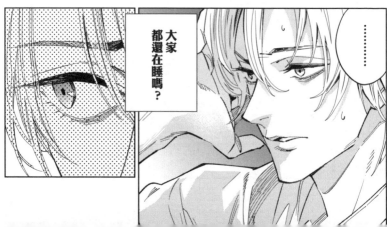

大家都還在睡嗎？

…………

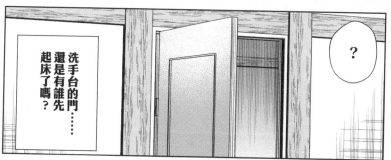

？

洗手台的門⋯⋯
還是有誰先
起床了嗎？

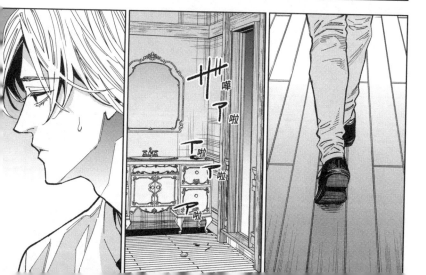

嘩了啦

丁啦

丁啦

丁啦

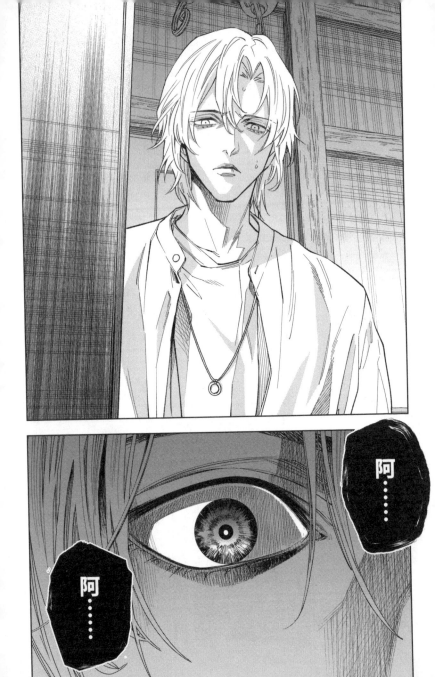

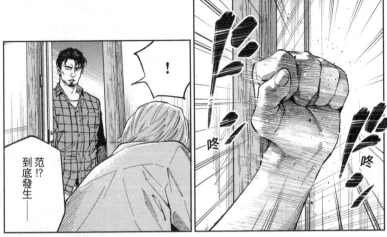

范!?
到底發生——

！

咚
咚

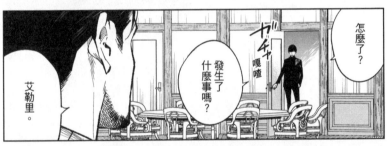

艾勒里。

發生了
什麼事嗎？

怎麼了？

嘎喳

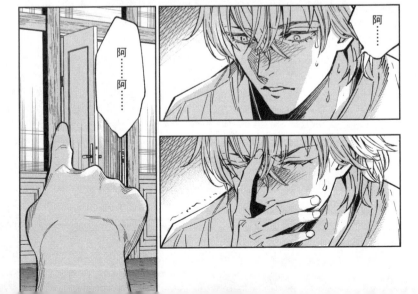

阿……阿……

阿……

阿……

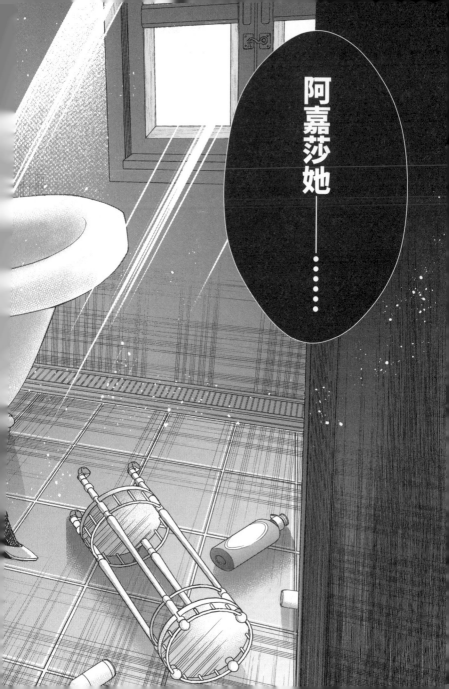

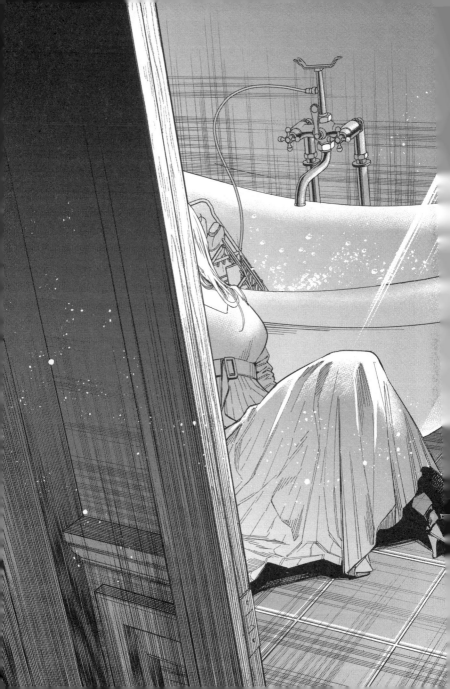

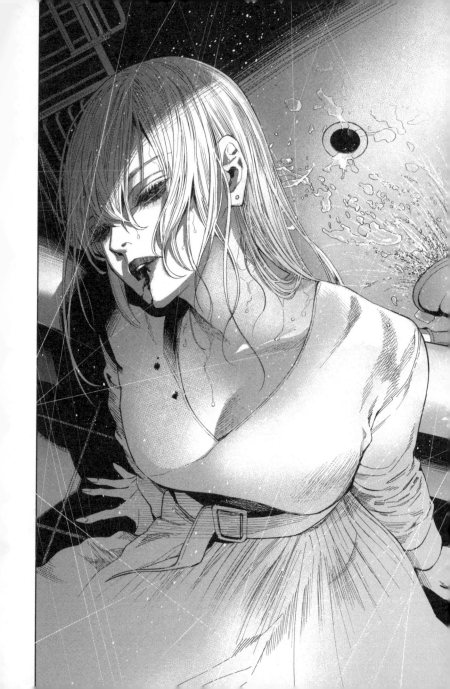

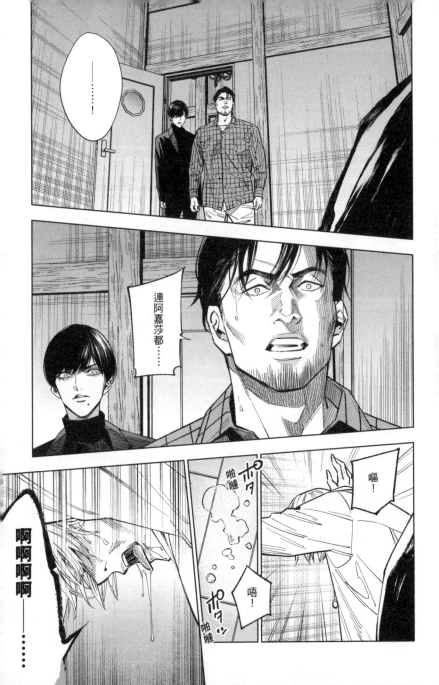

范，還好吧？

看……看到阿嘉莎，突然……唔……嘔！

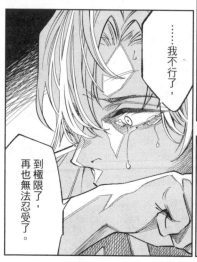

……我不行了，

到極限了，再也無法忍受了。

去喝水吧，想吐，胃也是空的吧？

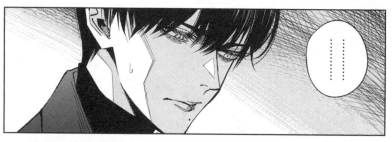

…………

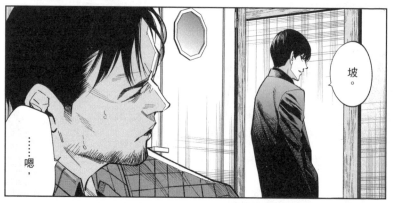

坡。

……嗯，

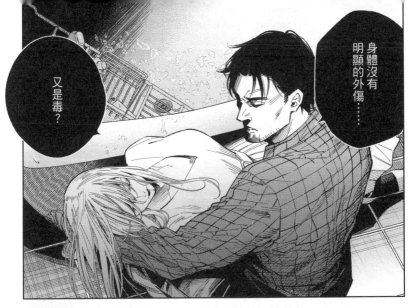

又是毒？

身體沒有明顯的外傷……

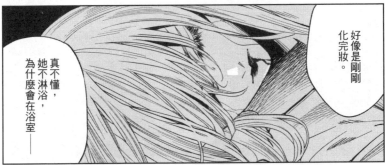

好像是剛剛化完妝。

真不懂，她不淋浴，為什麼會在浴室——

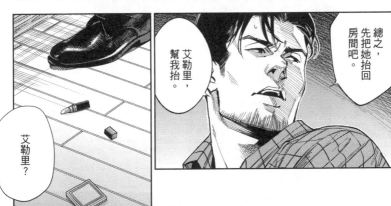

總之，先把她抬回房間吧。

艾勒里，幫我抬。

艾勒里？

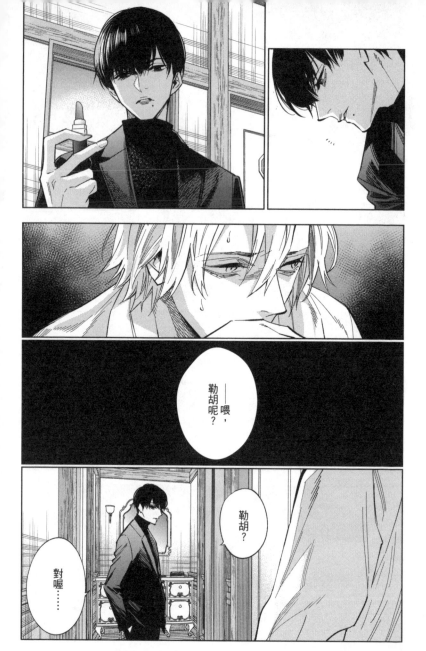

——喂，勒胡呢？

勒胡？

對喔⋯⋯

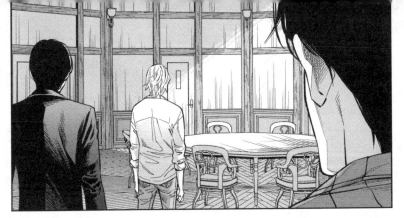

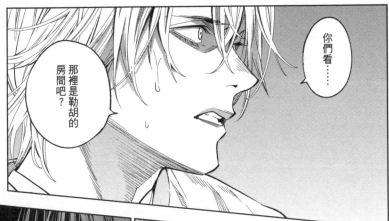

你們看……

那裡是勒胡的房間吧？

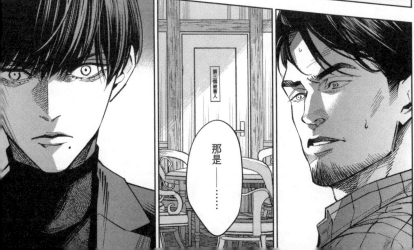

第三個被害人

那是——……

第三個被害人

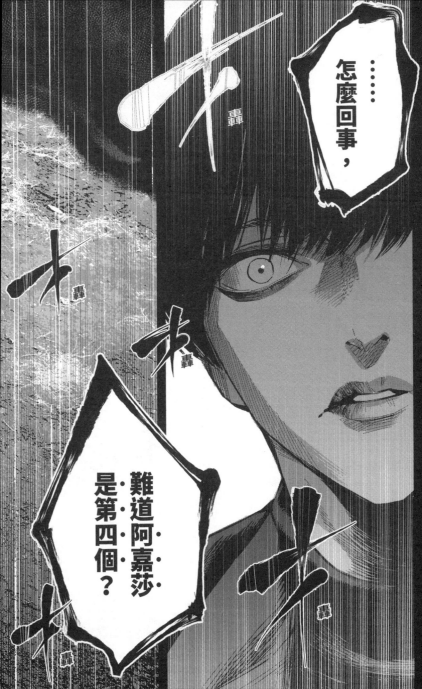

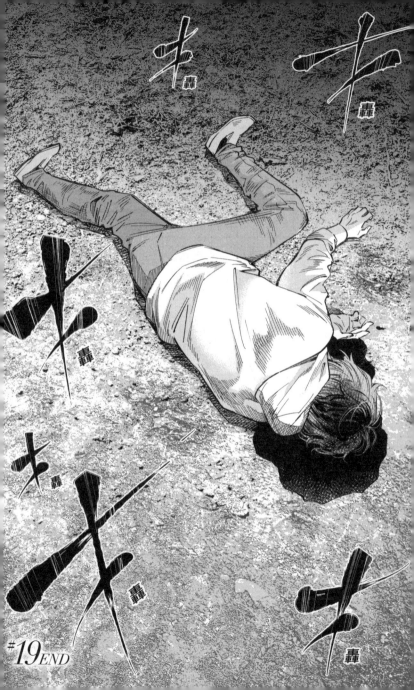

#19 END

殺人十角館

The Decagon House
Murders

Presented by
YUKITO AYATSUJI
and
HIRO KIYOHARA

殺人十角館

四格漫畫劇場

頭腦有病的憂鬱

喂……
不會吧……!?

誰……
誰來告訴我
這不是真的。

我無法相信……
會有這種事。

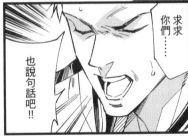

求求
你們……

也說句話吧!!

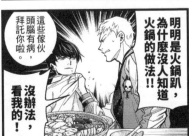

明明是火鍋趴，
為什麼沒人知道
火鍋的做法!!

這些傢伙
頭腦有病，
拜託你啦。

沒辦法，
看我的！

來辦女生的聚會① ## 火鍋長 卡爾

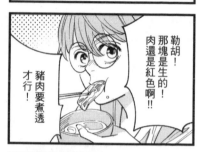

勒胡！那塊是生的！肉還是紅色啊!!

豬肉要煮透才行！

聽說男生辦了只有男生的火鍋趴。

我們來辦女生的聚會吧。

阿嘉莎帥呆了！

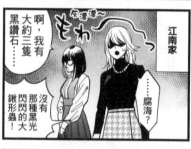

喂，艾勒里，筷子不要夾來夾去!!

還有，吃過的筷子不要放進鍋裡！

啊，我有大約三隻黑鑽石……

沒有那種黑光閃閃的大鍬形蟲！

腐海？

江南家

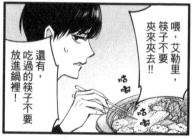

坡！不要一人占兩人的位子，你太龐大了!!

對、對不起……

我想回家吧……我這是回家吧，我就把這裡炸了。

千織要回家，這個房間擠不下四人啦！

奧希茲冷靜點！

各位，趕快吃買回來的披薩吧。

范！慢嚼。……要細嚼

謝……謝謝……

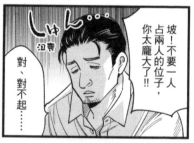

可是，披薩房間。

來收拾房間吧。

會冷掉啊

收拾！快收拾!!

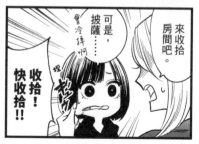

來辦女生的聚會③

喂，道爾，起床啦！

好香……什麼味道？

妳的早餐，快吃。

好厲害！跟畫裡的早餐一樣！

阿嘉莎……

我想妳平時也不會好好吃飯，所以……多做了一些，放在密封盒裡。

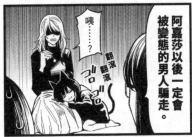

咦……？

翻滾翻滾 コロ

阿嘉莎以後一定會被變態的男人騙走。

殺人十角館 四格漫畫劇場 完。

來辦女生的聚會②

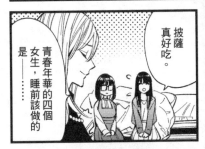

披薩真好吃。

青春年華的四個女生，睡前該做的是──

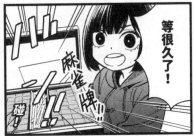

等很久了！

麻雀牌

碰！！

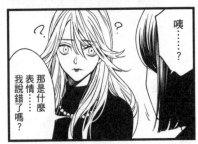

咦……？

那是什麼表情……？我說錯了嗎？

結果玩到通宵。

南風三 一連莊

槓上自摸
四暗刻

8000・16000±1連莊＝32300

「有腳印⋯⋯

一次出現**兩個被害人**，

「**島**」上的成員，

被逼入了更深的絕境。

是事件的**真相**會先被揭開？

還是下一次的**犯行**會先發生？

光暈逐漸散去。

在髒汙的水泥地

往前爬行中，

亮光捕捉到的

將會是⋯⋯」

2022年震撼登場

「那個杯子真的沒有記號嗎？」

……忽然，從建築物某處傳來堅硬的聲響。

在**本土**，應該已經有了結論的**島田**和**江南**，持續「**搜查**」中——

殺人十角館 ④

國家圖書館出版品預行編目資料

殺人十角館【漫畫版】3 / 綾辻行人原著；清
原紘漫畫；涂愫芸譯. -- 初版. -- 臺北市：皇冠，
2021.11　面；公分. -- (皇冠叢書；第4983種)
(MANGA HOUSE；10)
譯自：「十角館の殺人」3

ISBN 978-957-33-3811-6 (平裝)

皇冠叢書第4983種
MANGA HOUSE 10

殺人十角館【漫畫版】3

「十角館の殺人」3

「The Decagon House Murders」
© 2021 Yukito Ayatsuji / Hiro Kiyohara
All rights reserved.
First published in Japan in 2021 by Kodansha Ltd.
Chinese translation rights arranged with Kodansha Ltd.

Traditional Chinese Characters © 2021 by Crown
Publishing Company, Ltd.

原著作者—綾辻行人
漫畫作者—清原紘
譯　　者—涂愫芸
發 行 人—平雲
出版發行—皇冠文化出版有限公司
　　　　　台北市敦化北路120巷50號
　　　　　電話◎02-27168888
　　　　　郵撥帳號◎15261516號
　　　　　皇冠出版社(香港)有限公司
　　　　　香港銅鑼灣道180號百樂商業中心
　　　　　19樓1903室
　　　　　電話◎2529-1778　傳真◎2527-0904

總 編 輯—許婷婷
責任編輯—蔡維鋼
美術設計—嚴昱琳
著作完成日期—2021年
初版一刷日期—2021年11月

法律顧問—王惠光律師
有著作權·翻印必究
如有破損或裝訂錯誤，請寄回本社更換
讀者服務傳真專線◎02-27150507
電腦編號◎575010
ISBN◎978-957-33-3811-6
Printed in Taiwan
本書定價◎新台幣160元/港幣53元

● 皇冠讀樂網：www.crown.com.tw
● 皇冠Facebook：www.facebook.com/crownbook
● 皇冠Instagram：www.instagram.com/crownbook1954
● 小王子的編輯夢：crownbook.pixnet.net/blog